Couvertures supérieure et inférieure en couleur

LE THÉÂTRE
EN PROVINCE

Par M. CARMOUCHE

> Ce grand ministre d'État, chargé du poids des premières affaires du royaume, se déroba quelques moments pour régler celles des comédiens.
> C'est ainsi que tous les désordres ont esté bannis et que le bourgeois peut venir avec plus de plaisir à la comédie.
> Le Théâtre-François. — S. Chapuzeau.
> à Lyon — 1774.

PARIS
MICHEL LÉVY FRÈRES, LIBRAIRES-ÉDITEURS
RUE VIVIENNE, 2 BIS
—
1859
Reproduction et traduction réservées.

ON TROUVE CHEZ LES MÊMES ÉDITEURS

Plus de deux cents Pièces qui font partie du Théâtre de

CARMOUCHE ET Cⁱᴱ

Le Vampire, mélodrame.
Les Deux Forçats, mélodrame.
Parga, mélodrame.
Le Pauvre Berger, mélodrame.
Les Barrières de Paris, mélodrame.
Le Bonhomme Richard, comédie.
Le Fruit défendu, vaudeville.
Les Envies de Madame Godard, vaudeville.
Le Czar Cornélius, vaudeville.
Le Marquis de Lauzun, vaudeville.
Scapin, vaudeville.
Jean le Postillon, vaudeville.
Les Rêves de Mathéus, vaudeville.
La Permission de Dix heures, vaudeville.
La Servante justifiée, vaudeville.
La Lune de miel, comédie-vaudeville.
Pauline ou Sait-on qui gouverne, com.-vaud.
Les Duels ou la Famille d'Harcourt, com.-vaud.
Le Proscrit, opéra (Adam).
L'Enfantillage, comédie.
La Neige, vaudeville.
L'Espionne russe, vaudeville.
La Chouette et la Colombe, féerie.
Les Sept Merveilles, vaudeville.
La Femme de l'Avoué, vaudeville.
Les Secondes Noces, vaudeville.
Colombine, vaudeville.
Souvenir de Lafleur, opéra (Halévy).
Tony ou le Canard accusateur.
Les Frères féroces.
La Chaste Susanne, opéra (Monpou)
Etc., etc., etc.

Imprimerie d'Aubusson et Kugelmann, 13, rue Grange-Batelière.

LE

THÉATRE EN PROVINCE

IMPRIMERIE D'AUBUSSON ET KUGELMANN,
13, RUE GRANGE-BATELIÈRE, 13.

LE THÉÂTRE
EN PROVINCE

Par M. CARMOUCHE

> Ce grand ministre d'État, chargé du poids des premières affaires du royaume, se déroba quelques moments pour régler celles des comédiens.
>
> C'est ainsi que tous les désordres ont esté bannis et que le bourgeois peut venir avec plus de plaisir à la comédie.
>
> Le Théâtre-François.— S. Chapuzeau.
> à Lyon — 1774.

PARIS
MICHEL LÉVY FRÈRES, LIBRAIRES-ÉDITEURS
RUE VIVIENNE, 2 BIS
—
1859

Reproduction et traduction réservées.

LE
THÉATRE EN PROVINCE

I

Des débuts en Province.

La circulaire de M. le ministre d'Etat. — Il faut que tout commence. — Ouverture, première représentation ou débuts, c'est même chose; question de mots. — Interdiction du sifflet et de ses analogues tapageurs, qui n'ont jamais rien prouvé. — « Le *silence du peuple est la leçon des ténors.* » — De la peur du comédien. — Elleviou, *l'Enfant Prodigue*. — Huit mesures du *Barbier de Séville*. — Les *trois débuts*, ruineux pour les directeurs, cruels pour les artistes, perfides pour le public. — Le *Mois d'épreuve* rassurant pour l'acteur, économie pour la direction, certitude de jugement pour les spectateurs.

M. le ministre d'Etat, dans sa sollicitude pour les véritables intérêts de l'art dramatique et pour le salut des théâtres de nos départements, vient d'ouvrir une enquête auprès de tous les préfets de l'Em-

pire, et de leur demander, par une lettre pleine de fermeté et de sagesse, s'ils pensaient qu'il y eût quelque autre moyen que la suppression des *débuts d'acteurs* pour éviter les scènes scandaleuses, les désordres regrettables, dont la réouverture du théâtre est, chaque année, la cause dans un trop grand nombre de villes.

Tout en reconnaissant l'importance des avis et renseignements que peuvent donner les administrateurs, qui sont en rapports directs avec le gouvernement, tout en sachant que les hauts fonctionnaires consulteront les maires et les conseils municipaux, lesquels se renseigneront près des directeurs de spectacles, près des comités institués pour décider de l'admission ou du rejet des artistes, nous pensons que d'autres avis encore peuvent avoir leur utilité dans une matière aussi délicate, et servir peu ou *prou* à préparer les mesures qui devront mettre fin à un état de choses qui *a trop duré*, suivant l'expression de M. le ministre, et qu'il est temps de changer dans *l'intérêt commun du public, des artistes et des directeurs*.

Or donc, sans avoir l'honneur d'être préfet, maire, adjoint ou conseiller municipal d'aucune ville ou bourgade, et sans qu'on nous ait demandé notre opinion, nous allons cependant la donner, parce que nous savons beaucoup dans les choses de théâtre. Nous n'avons pas été payé pour les dire, mais, au contraire, nous avons payé pour les apprendre. A la suite d'une longue maladie qui nous avait fait tom-

ber des mains la plume de l'auteur dramatique, comme un malheur n'arrive jamais sans l'autre, nous avons eu celui d'être directeur de spectacle *en province*. (Qu'on nous permette cette locution, qui est de style local, consacrée par l'usage dans la langue des coulisses.)

Oui, nous avons avons été directeur de province, la plus province qui fût alors dans le royaume de France et de Navarre, c'est-à-dire à Versailles et à Strasbourg. Nous ne parlerons pas du Théâtre-Français de Londres, que nous avons établi dans Saint-James-Street, parce que, Dieu merci pour nous, l'Angleterre, eu égard à notre théâtre, est à mille millions de milles de la France.

D'après notre expérience du système des correspondances dramatiques, des engagements d'acteurs, des *répertoires* fantastiques bien souvent! qu'ils envoient, des avances qu'ils reçoivent, des frais de voyages qu'on leur alloue, des garde-robes dont ils doivent être nantis, des débuts qu'ils sont tenus de faire, expérience qui nous a coûté bien plus qu'elle ne vaut; nous allons dire notre façon de voir sur la terrible question des débuts, qui est en ce moment à l'ordre du jour dans toute la presse théâtrale, et qui a déjà fourni d'excellents articles à beaucoup d'esprits distingués.

Selon nous, l'usage brutal, féroce et bête du sifflet doit être formellement interdit dans tous les théâtres de France, et cela, depuis le spectateur qui veut un changement d'acteur, jusqu'au machiniste qui veut

un changement de décor. Pour celui-ci, le tintement d'un grelot, employé déjà dans quelques *équipages*, peut suffire; et pour l'autre, l'abstention d'applaudissements sera de meilleur goût et atteindra au même but. Que le sifflet soit donc supprimé par tous les arrêtés possibles, afin que les spectacles et les désapprobateurs ne soient pas arrêtés eux-mêmes. Que cet instrument, sinistre de la part des malfaiteurs nocturnes, dissonnant aux oreilles musicales, reste désormais cultivé uniquement par les charretiers en goguette et dans les écuries de mauvais ton.

Au théâtre, des applaudissements ou du silence ! Y a-t-il rien de plus éloquent que le silence ? Ne se fait-il pas entendre sonore et cruel à l'amour-propre de tout récitant, de tout chanteur ? *Le silence du peuple est la leçon des rois*; il peut bien être aussi celle des premiers ténors.

Ce silence admis, en supposant qu'on l'obtienne, permettra aux chanteurs émus de dominer cette terrible frayeur, invincible pour quiconque doit paraître la première fois devant un auditoire inconnu ; et tel sujet qui aurait été paralysé par un coup de sifflet à son premier air, à sa première tirade, se croyant bien accueilli, se fera peut-être couvrir d'applaudissements à son second ou troisième morceau. Car, chose que le public ignore, ce sentiment de frayeur augmente en raison du talent de l'artiste. L'assurance et l'*aplomb*, en thèse générale, sont le partage de la nullité, de la médiocrité ou de beau-

coup de commençants. Ils ne connaissent même pas le danger. Le théâtre est à l'inverse du champ de bataille, les conscrits n'y ont jamais peur et les vétérans tremblent toujours. Tels ont été les artistes les plus illustres, même Talma, même Rachel. Telle a été, m'a-t-on affirmé, la cause de la retraite prématurée du célèbre Elleviou; retraite si regrettée par ceux qui ne savaient pas que toute première représentation lui était devenue un supplice moral et physique, à ce point, dit-on, que le jour d'une de ses dernières créations, l'*Enfant prodigue*, musique de Gaveaux (23 novembre 1811), une fois habillé, il ne voulait plus entrer en scène. En le pressant, en le raisonnant, on parvint à le faire monter sur ce qu'on nomme le *praticable* d'une montagne; l'ouverture allait son train, Elleviou résistait toujours; le rideau s'était levé, la scène allait rester vide, lorsqu'un de ses camarades mieux avisé le poussa sur la planche et le mit par force en vue du public. Le pas était franchi; à l'aspect de l'imposante assemblée, il fallut bien que le malheureux poltron jouât et chantât du mieux que ses nerfs le permirent. Au mois de mars 1813, il se retira.

En présence de pareils exemples de frayeur, qu'on juge de celle que doivent éprouver la plupart des débutants qui n'ont dans une ville aucun précédent, aucun titre établi à la faveur, à la bienveillance de la foule réunie pour les entendre et décider de leur sort, de leur renommée, de leur fortune, de leurs moyens d'existence, et cela, non pas en trois soirées

(car malgré la formule consacrée des trois débuts leur destinée dépend souvent du premier), mais cela en une soirée ou une heure, en trois minutes quelquefois. Il m'est arrivé de faire débuter une prima dona dans le *Barbier de Séville*; je la connaissais, je l'avais entendu applaudir. Eh bien! après huit mesures de l'air : *Oui, Lindor a su me plaire*, elle n'avait pas eu le même bonheur avec les Strasbourgeois, elle était tombée à plat... et je crois qu'on ne put pas achever l'opéra. J'avais, selon les usages ruineux, payé son voyage, le port de ses effets, le mois d'avances perdues de ses appointements de 1,000 francs ; de telle sorte que huit mesures de la musique du *Barbier* m'avaient coûté 1,200 francs. Malgré mon amour passionné pour l'un des chefs-d'œuvre du divin maëstro, que je me ferai jouer sur un orgue de Barbarie, s'il en passe un dans la rue au moment où je mourrai, j'avoue que ce jour-là cette musique parut trop chère à mon caissier. Il est vrai qu'il était moins dilettante que moi.

Par ce fait, on peut calculer quels déficits établissent dans la caisse d'un directeur les débuts d'une troupe d'opéra. Déficits en pure perte, et dont les conséquences deviennent souvent irréparables pour l'entrepreneur et même pour le vrai public, qui, malgré l'omnipotence de MM. les abonnés, n'est pas du tout représenté par leur faible minorité.

En effet, le directeur a grevé son budget, en un mois ou six semaines, d'une somme qui eût défrayé toute la campagne de son personnel s'il eût réussi.

Et MM. les abonnés, ainsi que la masse des spectateurs paisibles, en sont réduits, de guerre lasse, à subir la quatrième ou cinquième fournée de *forts ténors*, de *ténors légers*, de *seconds premiers*, de *soprani*, de *basses profondes*, etc., lesquels, ordinairement, ne valent pas ceux qu'on a *chutés, sifflés, hués, trépignés, conspués*.

Le remède radical, infaillible, souverain, à cette calamité serait, pour un grand nombre de villes secondaires et tertiaires, de combler le gouffre qu'on appelle grand opéra; de fermer la gueule de ce monstre dévorant qui ne se nourrit que de maigres ténors et de fortes chanteuses; mais nous y reviendrons dans la suite de ce travail.

Pour aujourd'hui, nous indiquerons le traitement à suivre pour couper la fièvre du sifflet, des hurlements, des piétinements, du tapage, des scènes de scandale, de pugilat, et autres manières de faire en province de la critique dramatique et musicale.

Nous dirons d'abord que le premier moyen à pratiquer c'est de *supprimer la formalité actuelle des trois débuts* traditionnels, et parfaitement insuffisants et dérisoires. Mais comme la suppression de cette formule ne peut être qu'une affaire d'affiche, une question de mots, et, qu'en définitive, on ne pourra faire qu'une troupe nouvelle ou des acteurs nouveaux soient connus et goûtés avant d'avoir été vus ou entendus, il faudra bien que de leur première apparition il sorte un jugement, une acceptation ou un moyen de rejet. On se trouve toujours en pareil

cas dans la situation de cet auteur tombé qui déplorait qu'on ne pût pas commencer par la quatrième représentation d'un ouvrage! A défaut de ce moyen, un directeur ne pouvant commencer son exploitation par le deuxième mois, il sera tenu de faire débuter sa nouvelle troupe pendant *un mois tout entier*.

L'artiste nouveau, à quelque époque qu'il paraisse, devra *un mois de débuts* à la direction, qui, de son côté, sera obligée de le produire, non pas seulement trois fois, mais *pour le moins* dans *huit ouvrages*, huit rôles différents, faisant partie de l'emploi pour lequel il a été engagé.

Pendant le premier mois d'ouverture du théâtre ou à quelque moment qu'ait lieu l'arrivée de sujets nouveaux, un *mois d'audition*, un *mois d'épreuve*, comme on voudra le désigner, sera toujours accordé par les spectateurs, sans qu'ils puissent manifester leurs diverses opinions sur l'artiste autrement que par la froideur et le silence, où par des bravos d'encouragement. Après ce mois d'audition, ce mois d'épreuves, l'affiche en ayant annoncé l'avant-dernier ou le dernier jour, cette clôture du scrutin sera le moment du relevé des suffrages et de leur compte-rendu.

Suivant la proposition du spirituel rédacteur du *Messager des Théâtres*, M. Paul Mahalin, la veille et le jour fixé pour connaître l'arrêt du public, chaque spectateur, *abonné ou non*, aura reçu en entrant un billet noir et un billet blanc, et aura été le déposer dans l'ouverture d'une espèce de boîte aux lettres,

placée et disposée à cet effet des deux côtés de la salle, de façon à ce que tous les spectateurs puissent librement s'en approcher; l'autorité prendra les mesures nécessaires pour assurer la bonne foi et la régularité du scrutin, et le résultat en sera hautement proclamé pendant ou à la fin de la dernière représentation du *mois d'épreuves*.

S'il y a certaines élections entachées de quelques vices, s'il se trouve parmi les votants quelques électeurs gagnés par-ci par-là, quelques petits suffrages vendus, quelques corruptions exercées, eh bien ! mon Dieu ! on pourra se dire : Il fut un temps où nous en avons vu bien d'autres ! il n'en est pas différemment en Angleterre. Cela n'en va pas plus mal, et après tout, le théâtre de Reims n'est pas plus important que la chambre des communes.

Pour parler sérieusement de choses qui ont leur gravité et leurs tristesses, le procédé que nous exposons est d'une simplicité semblable à celle de l'œuf de Christophe Colomb, et l'on peut d'un coup d'œil en comprendre tous les avantages.

Pour les habitants d'une ville, certitude de pouvoir sans désagréments, sans effroi, jouir de la distraction du spectacle, et de contribuer au choix de ses acteurs.

Pour les artistes, garantie d'être écoutés avec calme et convenance, d'avoir le temps de se remettre des frayeurs du premier jour, et de se montrer dans la plénitude de leurs moyens et de leur valeur.

Pour les directeurs, préjudice considérable épargné, puisque l'acteur devra jouer pendant un mois et par-là rembourser ses *avances*.

C'est donc là une mesure facile à prendre pour concilier, suivant l'intention bienveillante de M. le ministre, l'*intérêt commun du public, des artistes et des directeurs*.

Ceci posé, nous examinerons bon nombre d'autres mesures qui pourraient sauver de leur décadence les théâtres de province, et dont les bons résultats ne laisseraient pas que d'améliorer un tant soit peu quelques théâtres de Paris.

II

Des abonnés et des abonnements.

Les tyrans du café, les Nérons de l'orchestre. — Chute ou succès au billard ou aux dominos. — L'abonné à l'amour.
Notice de M. D. — Les abonnements refusés pendant le *mois d'épreuve*. — Louis XIV et Napoléon Ier. — Arrêté du ministre de l'intérieur, 25 avril 1807. — Le maréchal Soult, Louis XVIII, Charles X, Louis-Philippe. — Des abonnements militaires, en corps, et de leur rétablissement réglementaire.

D'après ce qui précède, les *Tyrans du café* de la ville, les Nérons de l'orchestre auront pu jouer au billard, ou aux dominos, l'admission du *ténor léger* ou de la *Dugazon*; si l'artiste a satisfait à la majorité des spectateurs, sa réception n'aura rien à redouter d'un *carambolage* ou d'un *double six*. — J'ai vu des destinées et des existences d'artistes jouées de cette façon ! — Bien mieux, j'ai connu un jeune homme et une grande ville, je ne nommerai ni l'un ni l'autre, car je les vois encore souvent tous deux : cette ville avait un grand théâtre, ce jeune homme avait une grande fortune, il était beau garçon, vif, brillant, et, à ces différents titres, le généralissime des abonnés. Son coup de sifflet jeté dans la mêlée

des débuts devenait le bâton de maréchal du grand Condé. La *troupe* ennemie était inévitablement vaincue. De plus, une manie musicale qui le rendait terrible, c'était celle d'être annuellement amoureux de la *première chanteuse*. Quand la fin de l'année théâtrale approchait, sa passion diminuait à vue d'œil; et déjà il soupirait pour une nouvelle et adorable cantatrice qu'il ne connaissait pas, et qu'on engagerait bientôt. Aussi avait-il l'habitude de faire la leçon au directeur et de lui dire au moment où il allait à Paris : — Ah! ça, mon cher, tâchez de m'engager quelque chose de bien... pas trop grande... et puis, une brune, s'il y a moyen... Voilà deux années de suite que vous me mettez au régime du blond, ça commence à me lasser. De belles dents surtout, c'est très-joli pendant les roulades. Franchement, les dernières,.. je m'en suis arrangé pour ne pas vous être désagréable; mais cette fois-ci, je ne vous en passerais point de pareilles! — Vous jugez quelles étaient les transes du directeur, pour essayer de contenter ce particulier, qui était l'arbitre souverain, le public à lui tout seul, et combien il lui en a coûté de premières chanteuses. Quant à celles-ci, elles devaient se résigner, comme une esclave du harem, à recevoir l'hommage de celui qui s'improvisait leur sultan, lors même qu'il leur eût déplu — ou bien à partir de la ville si elles le repoussaient ou si elles avaient le malheur de ne point plaire à ce singulier Soliman. — On m'avouera que de pareils usages, tout à la fois plaisants et cruels,

seront peu regrettables quand ils auront disparu devant l'établissement du *mois d'épreuve* et les résultats du scrutin libre et général.

Quelques artistes y succomberont encore, mais fût-on obligé de les remplacer jusqu'à la fin de la campagne, chacun des engagés ayant joué pendant le mois payé et reçu en *avance*, le directeur aura pu faire marcher le répertoire, et en fin de compte n'aura dépensé qu'un seul appointement pour chaque *emploi*.

Pour atteindre ce but si désirable d'un suffrage libre et général, d'un public ayant choisi, accepté lui-même *sa* troupe, sans en avoir laissé, comme cela se pratique, l'appréciation pleine et entière à la minorité des abonnés, et sans qu'on puisse à tort ou à raison les accuser d'avoir, par leur influence ou leur opposition, pesé de tout leur poids dans la balance de la justice qui aura rendu son arrêt, il suffira d'indiquer un moyen clair et simple, comme toute bonne idée, et que nous trouvons proposé dans une brochure intitulée : *Notice sur les causes de la décadence du théâtre en province et des moyens de le régénérer*, par M. D..., *ancien directeur et artiste*, publiée chez Tresse, en 1852. « Jusqu'à
« présent (dit M. D..., que je ne connais pas), on a
« toujours reçu les abonnements, avant même l'ou-
« verture de la campagne. Il en résulte qu'il se
« trouve un grand nombre d'abonnés qui se plaignent

« sans cesse que le directeur ne leur a pas donné ce
« qu'il leur avait promis (il serait plus exact de dire
« souvent: ce qu'ils avaient rêvé). Il faudrait donc à
« l'avenir, et ce serait plus important qu'on ne pense,
« *ne plus admettre d'abonnements avant que les débuts*
« *fussent terminés*. Alors, toute personne qui s'abon-
« nerait saurait parfaitement à quoi s'en tenir sur
« la valeur et le nombre des sujets, et n'aurait plus
« de motif plausible de se plaindre » de cet *animal*,
de ce *voleur* de directeur, qui met la subvention dans
sa poche, en ne nous donnant que des *cabotins*.

Dans le nouveau système, supprimant les trois
débuts antiques, et peu solennels, le directeur devrait
être *tenu* ou *autorisé* à ne recevoir les abonne-
ments particuliers, de personnes isolées, qu'à partir
du *second mois* de son exploitation ; tandis qu'il
pourrait recevoir plus tôt la location de loges louées
à *des familles*, où la présence de femmes, de jeunes
filles, rend le calme et la convenance à peu près
certains.

Il pourrait également recevoir l'*abonnement mili-
taire* des régiments en garnison dans la ville. La
faveur de cet abonnement est un avantage que les
autorités de l'armée ont toujours maintenu pour les
officiers et les soldats; et la surveillance des chefs,
l'habitude de la discipline, garantissent la tranquil-
lité de cette classe de spectateurs.

A ce sujet, remarquons cependant que le minis-
tère aurait une mesure à prendre, ou plutôt à re-
mettre en vigueur. Les directeurs étant obligés à

consentir cet abonnement, tous les militaires gradés devraient être obligés à le souscrire.

Cette juste réciprocité avait été établie dans l'origine de cet usage, qui date, je crois, du premier Empire. Il était qualifié *abonnement de corps*. Napoléon I^{er} avait voulu, comme Louis XIV l'avait décidé, à la demande de Molière, que ses officiers ne pussent pas jouir gratuitement de la saine et morale distraction du spectacle. Il donnait même, en passant, une petite leçon à ses fonctionnaires civils, qui se dispensaient quelquefois, *alors*, de payer les places ou les loges qu'ils occupaient au théâtre, et dont ils faisaient jouir gratis leurs familles, leurs amis, et même aussi leurs invités. — Voici ce qu'on lit dans l'arrêté du ministre de l'Intérieur, rendu à Paris, le 25 avril 1807 :

« XVII. Les spectacles n'étant point au nombre
« des jeux publics auxquels assistent les fonction-
« naires, en leur qualité, mais des amusements
« préparés et dirigés par des particuliers qui ont
« spéculé sur les bénéfices qu'ils doivent en retirer,
« *personne n'a le droit de jouir gratuitement d'un*
« *amusement que l'entrepreneur vend à tout le monde.*
« Les autorités n'exigeront donc d'entrées gra-
« tuites des entrepreneurs que pour le nombre
« d'individus jugés indispensables pour le maintien
« de l'ordre et de la sûreté publique. »

Espérons que cet article XVII ne pourrait plus concerner ni MM. les sous-préfets, ni MM. les maires,

ni MM. les adjoints, ni MM. les secrétaires de mairies, ni les personnes qui auraient dîné chez eux.

Donc, Napoléon voulait que le spectacle fût *vendu* à son armée, mais à des conditions supportables pour elle, et le prix d'un abonnement par mois était fixé à la *somme d'un jour de solde*, en commençant par le général, et en finissant par le caporal. — Le maréchal Soult, qu'il avait surnommé, à la bataille d'Austerlitz, le premier *manœuvrier* de l'Europe, conservait même sous la monarchie, quelques-unes des traditions de l'Empire, et deux fois ministre de la guerre, le duc de Dalmatie avait maintenu l'ordonnance qui rendait l'abonnement militaire obligatoire pour les directeurs, aussi bien que pour tout le corps des officiers d'un régiment.

Mais tout tombe, tout passe, même les meilleures ordonnances ministérielles ; l'argent seul conserve son pouvoir. Peu à peu, sous Louis XVIII, Charles X et Louis-Philippe, les officiers se déchargèrent de la redevance du spectacle, décidèrent que l'*abonnement en corps* serait facultatif quant à eux, mais qu'il resterait obligatoire quant aux directeurs !...

De ce moment, l'officier-payeur ne présenta plus que la liste d'un certain nombre de sous-officiers qui étaient bien aises de passer des soirées économiques, à meilleur compte qu'au café ou à la brasserie, puisque le théâtre ne leur coûtait que trois ou

quatre sous. Il était loin le temps où Boileau disait :

« Un clerc, pour quinze sous, peut siffler *Attila*. »

Les directeurs voulaient lutter contre cette indifférence en matière d'obligation de la part des officiers supérieurs, et refuser les abonnés à 3 fr. 25 c. par mois. Mais, pauvres directeurs, qui avez sur les bras les comédiens, les chanteurs, les choristes, les machinistes, les musiciens de l'orchestre (ce troisième pouvoir dans l'état des villes de province), sans compter la moitié des habitants et le Conseil municipal, allez donc lutter contre un ou deux régiments !... Ils eurent le dessous, on leur força la main. Avec un peu d'argent pour engraisser sa maigre recette, la main d'un entrepreneur, rarement millionnaire, est bien facile à forcer.

A Versailles, à Strasbourg, j'essayai d'agir en traître ; j'abandonnai la prétention du droit égal entre l'acheteur et le vendeur, et j'attaquai les capitaines, les colonels, les généraux, par la soumission, la politesse et les sollicitations ; mais le gros major, de ce temps là, n'aimait pas le théâtre parce qu'on n'y pouvait fumer. Les capitaines passaient leur soirée à faire la bouillotte, ou *ils étaient de piquet*. Le lieutenant-colonel était marié et menait sa femme faire des visites. Le colonel n'aimait que les ballets ; je n'en avais pas. Si j'avais pu engager Fanny-Essler, Carlotta ou la séduisante Cerrito, il se serait abonné. Le général, c'était autre chose ; bon père

de famille, restant chez lui, il avait *plus de plaisir à voir jouer ses demoiselles* que ces grands diables d'opéras où l'on est étourdi pendant cinq heures. J'étais, au fond, de son avis sur ce dernier point, et je dois avouer que ses jolies filles criaient bien moins que plusieurs de mes chanteuses.

Il fallait donc renoncer aux abonnements dont la journée de solde était de 8, 10, 15 ou 20 fr., et se contenter de quelques dizaines de sous-officiers abonnés à 3 fr. 25 c. par mois. Telle était, et si, comme je le crois, telle est encore la situation, je réclame, de la part de M. le ministre d'Etat et de M. le ministre de la guerre la suppression de l'abonnement militaire facultatif pour les uns et non pour les autres, tout en maintenant le *demi-prix* des billets qui est d'usage général, priant humblement MM. les officiers en garnison dans les départements de ne point m'en vouloir, car Dieu sait que, faite par moi, jamais demande ne fut plus désintéressée.

III

Dispositions générales.

De l'interdiction de l'opéra pour sa plus grande gloire. — Châtiment des directeurs qui s'en rendront coupables. — Des grands opéras à casse-cous. — Des soixante et quinze villes atteintes et convaincues d'incapacité à l'endroit du lyrique, sans compter les colonies ! — De l'amour pur et sans argent pour la musique. — *Guillaume Tell* à Strasbourg. — Un chef-d'œuvre.

Nous allons traiter du remède annoncé radical, infaillible, pour sauver un grand nombre de théâtres et pour les faire prospérer *tous*. Nous voulons parler du *répertoire*, c'est-à-dire des genres d'ouvrages dramatiques qui doivent être non-seulement *autorisés* dans les uns, mais encore *exigés*, et de ceux qui doivent, de toute rigueur, être *interdits* dans les autres. — Interdits formellement, sous peine de retrait de privilèges (tant qu'on en donnera), de fermeture de salles, d'amendes, de dommages, et si cela ne suffit pas, d'exil... à Reims, à Strasbourg ! ou à Lambessa ! pour les directeurs

dans les cas de récidive. Car je ne sais pas de punition assez forte pour ces imprudents, ces coupables malheureux qui, en se ruinant, en se suicidant, se donnent la pénible tâche d'assassiner l'art, d'époumonner, d'exténuer de pauvres artistes, et, par l'ennui, d'assommer, chaque année, quelques millions d'honnêtes Français, n'ayant d'autre tort que la folle ambition d'entendre de la bonne musique *au rabais*, de ne pas comprendre qu'il s'en vend à tout prix, et de vouloir tout simplement l'impossible.

Semblable à M. Lob, marchand d'eau régénératrice de la chevelure, qui fait sa fortune en promettant d'immenses sommes au public, nous offrons CENT MILLE FRANCS à qui nous prouvera que notre spécifique dramatique ne peut pas sauver les théâtres en province.

On devine qu'il s'agit du genre magnifique et si souvent fatal, nommé le *grand opéra*, et même de son fils, nommé l'*opéra-comique*, jeune fat ambitieux, qui, de jour en jour, semble vouloir *parler* plus haut que son père, et dont le caractère est presque entièrement changé par la brillante éducation qu'on lui donne, et par les *grands airs* qu'on lui laisse prendre.

Il serait oiseux de signaler toutes les difficultés que présente l'opéra en province ; elles ne sont que trop connues, même à Paris, où, à certains jours, on est forcé d'en donner des représentations dont les imperfections révolteraient Pont-Audemer ou cau-

seraient du scandale dans Landernau. Le lendemain, il est vrai, on le retrouve avec tout l'éclat désirable. Paris peut, à la rigueur, s'en tirer en appelant tous les virtuoses de l'univers. — Ah ! ah ! voilà un grand compositeur qui a écrit *un passage* inabordable pour les chanteurs que nous avons !... A moi, l'Italie !... à moi l'Allemagne ! au secours, à l'aide !... si je n'ai pas ce trille admirable, cette note suraiguë, c'est fini ! mon opéra est perdu, mon hiver est tué !... Et Paris envoie ses millions prendre à la gorge tout ce qu'il peut rencontrer d'artistes pour chanter plus haut que la voix. Alors ce *fameux passage*, au moyen de six ou sept décors nouveaux, d'une grande partition, qui commence à l'heure où l'on sert le rôti, pour finir à l'heure où le coq chante ; au moyen de ballets ravissants, de costumes splendides, d'orchestres excellents, doubles et triples, de masses chorales où figurent des premiers sujets pour *chefs d'attaque ;* ce *fameux passage* obtient le plus grand succès; il éblouit, il étonne, on ne parle que de lui. Et la plus petite province se monte la tête, en disant au directeur de son théâtre, frémissant sur la seule lecture des feuilletons : — Ah ! çà, j'espère que vous allez nous donner ce magnifique opéra, et dépêchez-vous !...

La province, théâtralement, réalise sans cesse la fable de la grenouille qui veut imiter le bœuf.

La plupart de nos lecteurs savent ce qu'il lui en advient, quelles horreurs commettent, pendant plusieurs années, ces chefs-d'œuvre de musique, d'exé-

cution, d'*interprétation* (comme on dit aujourd'hui) et de mise en scène à prix d'or. On sait toutes les misères causées par ces riches succès ! ceux qui ne les connaissent pas s'en douteront un peu en apprenant que cette passion malheureuse de la province pour l'opéra, cette épidémie musicale, étend ses ravages bien en dehors des grands centres, où elle devrait être renfermée, parce qu'on y a les moyens et les ressources de la traiter, de la soigner, de mettre sur ses plaies des billets de banque, en guise de papier chimique, le seul qui puisse guérir les blessures qu'elle produit. — Mais, en outre des grandes villes de France, Lyon, Marseille, Bordeaux, Rouen, Toulouse, Lille, Nantes, etc., qui peuvent avoir un opéra, villes dont quelques-unes ont deux théâtres, et où le *petit* nourrit toujours le *grand*, il y a encore au moins 75 villes de second, troisième ou vingtième ordre, sans énumérer les villes de nos colonies, Saint-Pierre, la Martinique, Alger, Bone, Mostaganem, etc., qui ont la vanité malheureuse de vouloir se donner le luxe de l'opéra, ou principal ou accessoire.

On sera, je pense, assez surpris et confondu quand je citerai par ordre alphabétique les villes suivantes qui, depuis un an, l'ont représenté ; il serait plus juste, peut-être, de dire exécuté.

Abbeville, Agen, Alais, Aix, Auxerre, Amiens, Arras, Avignon, Arles, Angoulême, Angers.

Beauvais, Blois, Béziers, Brest, Bayonne.

Cambrai, Chartres, Chatellerault, Carcassonne,

Cherbourg, Cognac, Colmar, Cateau (le), Cahors, Cette, Carpentras.

Dijon, Douai, Dunkerque, Draguignan.

Epinal, Évreux, Elbœuf.

Fontainebleau.

Grenoble.

La Rochelle, Laval, Limoges, Laon, Lorient, Louviers.

Moulins, Mans (le), Montpellier, Meaux, Metz, Mâcon.

Nevers, Nîmes, Niort.

Orléans.

Perpignan, Poitiers, Provins.

Rennes.

Saint-Germain, Saint-Quentin, Saint-Omer, Strasbourg.

Toulon.

Versailles.

Vous voyez qu'avec les villes de premier ordre, celles de nos colonies, celles des colonies étrangères et celles de la Belgique, jouant l'opéra avec des artistes français; vous voyez qu'il faut que la France produise et fournisse des centaines de *Roger*, des centaines de *Duprez*, de *Nourrit*, de *Bonnehée*, des centaines de *Levasseur*, d'*Obin*, des centaines d'*Elleviou*, de *Ponchard*, de *Gavaudan*, de *Martin*, de *Faure*, de *Stockhausen*, de *Jourdan*, et des centaines aussi de *Falcon*, de *Damoreau*, de *Dorus*, de *Miolhan*, de *Borghi-Mamo*, de *Dugazon* première et deuxième, de *Marie Cabel*, de *Lefevre* et *tutti quanti*.

Je le demande à Euterpe, à la vieille Polymnie, que la grande littérature a envoyées à Sainte-Perrine, je le demande au Conservatoire, qui est leur représentant sur la terre, est-il possible de suffire à une pareille consommation? et de la fournir en *articles* de premier choix, bon teint et solides?... Évidemment non, mille fois non. Or, puisque les acheteurs ne veulent pas se contenter de ce qu'on appelle dans le commerce des *rossignols*, sous prétexte qu'ils ne peuvent tenir la place des cygnes et des fauvettes demandés par eux, il faut bien aviser.

De quelle façon? — La plus aisée et la plus naïve.

Non-seulement, pour avoir de bonne musique, *ne pas autoriser*, mais encore *interdire* l'usage d'un instrument à tous ceux qui ne savent pas en jouer. Pour dire tout net le grand mot, le fin mot, *défendre* l'abus et le crime artistique d'estropier l'*opéra* dans un grand nombre de villes de France! — je pourrais les nommer ici, mais je m'en garderai, *étant sujet* à voyager. Je veux éviter de me faire faire de méchants partis et d'être menacé, comme je le fus à Bruxelles, en septembre 1833, lorsque j'allai, au nom de la Commission dramatique (dont j'étais l'un des fondateurs), jeter les premières bases de la propriété dramatique et des *droits d'auteurs en Belgique.*

En apprenant que j'avais eu l'honneur d'être entendu par MM. Rogier, Lebeau, ministres de l'Intérieur, de la Justice, le comte Vilain XIIII, représentant, Van Praet, secrétaire du Roi, Nothomb, des

affaires étrangères, Smitt et Fétis, directeur du Conservatoire, le directeur du Théâtre Royal entra dans une grande colère, et me dit : Comment, vous venez demander que le fruit de votre travail, vos pièces de théâtre vous rapportent quelque chose?... Vous voulez donc qu'on enlève les briques des rues pour vous les jeter à la tête !... — Oh ! non, lui répondis-je, parce que cela coûterait bien plus cher à la ville, en un seul jour, que les droits d'auteur du théâtre pour toute une année.

Je n'ignore point avec quelle indignation je serais reçu dans les villes que j'aurais pu indiquer, si j'allais contribuer à les faire destituer du droit de subir des faillites théâtrales, d'être souvent privées du spectacle, ou d'en avoir un suivant leur goût, et qu'elles ont la satisfaction de trouver détestable, pitoyable, afin de pouvoir le déserter pendant le peu de mois où l'on a le tort de le leur accorder.

Toutes les villes de France ont la manie de croire d'abord qu'elles adorent la musique, et ensuite qu'elles s'y connaissent. Il n'en est rien, absolument rien. Si ce n'était pas une douce erreur de leur part, si ces bonnes villes me disaient : — « Enfin,
« monsieur, nous sommes tellement amateurs de la
« musique au théâtre, que, tout médiocre qu'est le
« nôtre, en rapport avec ses recettes, nous y cou-
« rons sans cesse ! nous allons voir la même pièce
« jusqu'à cinq et six fois dans l'année ! et notre
« modeste salle est toujours pleine quand on donne
« de l'opéra!—tandis qu'elle est vide le dimanche

« quand on joue ces vilains mélodrames ou ces
« bêtes de vaudevilles... Aussi, nos chanteurs sont
« très heureux; quand ils ne chantent pas trop
« faux, nous ne demandons jamais qu'on nous les
« change, et notre brave directeur fait d'excellentes
« petites affaires. » — Bravo! m'écrierais-je, voilà
une ville dont il n'y a pas besoin que le gouvernement s'occupe.

Mais c'est exactement tout le contraire qui arrive. Les *drames*, les *comédies*, les *vaudevilles* font presque toujours salle pleine, tandis que le genre *lyrique* n'attire que rarement la foule, même avec une suffisante exécution, dans de certaines localités où l'on a l'illusion de croire qu'on raffole de l'opéra.

Un fait curieux le prouvera surabondamment. — Directeur du théâtre de Strasbourg, ville qui se prétend éminemment musicale, j'avais la bonne fortune de pouvoir y *créer* un chef-d'œuvre immortel, un trésor de science et de mélodie, *Guillaume Tell*, de *Rossini*. Je me mets à l'œuvre. Décors et costumes nouveaux, orchestre renforcé, chœurs augmentés, ballet recruté dans les coryphées de Stuttgard, complété par mes braves choristes allemands, dévoués et disciplinés comme une armée française.

Des affiches en deux langues sont lancées dans les banlieues, jusqu'à Manheim et Carlsruhe.

Le commandant de la place me permettra de retarder l'heure de la fermeture des portes de la ville; les étrangers, les habitants des environs pourront retourner chez eux. Pendant ces immenses prépara-

tifs, tout pleins d'espérance, mon premier baryton, qui chantait *Guillaume*, sollicitait de moi la première représentation pour son bénéfice. — Mon cher, vous me demandez la prunelle de mes yeux ! Vous aurez la seconde ou la troisième, mais la première, c'est impossible. Songez à mes dépenses ! — Le gaillard, qui, je crois, connaissait la terre où je semais de l'or, et qui, contrairement à celle de l'Australie, l'engloutit sans jamais le rendre, le malin baryton me tourmentait chaque jour à propos de son bénéfice. Alors, il me vint une idée qui eût été excellente en tout autre pays. — Eh bien, lui dis-je, votre bénéfice, je vous l'achète ! — Et nous voilà marchandant, comme on ferait des pommes. — Enfin, je l'amène à recevoir 300 francs *pour sa part* sur la première recette de *Guillaume Tell*. J'étais ravi de le contenter et persuadé d'avoir fait une très bonne affaire. Le jour de la fameuse représentation, après plusieurs mois de travail, arrive enfin... Six heures sonnent... aucune agitation ne se manifeste sur le *Broglie*, et la recette du soir réalise *trois cents quinze francs!*... 300 francs pour mon baryton et 15 francs pour mes dépenses d'une complète et belle mise en scène.

Trois cent quinze francs pour un pareil chef-d'œuvre ! ô mystification ! Pardonne-moi, grand Rossini, ce ne fut pas ma faute !...

C'était peut-être celle de vos chanteurs, me dira-t-on ? Pas davantage, car la présence de *Lafont*, de l'Opéra, de Mme *Dorus*, d'une *troupe italienne*, qui

avait donné trois mois de belles chambrées à Lyon, et ne me coûtait que 600 francs par soirée, aucun de ces moyens musicaux n'a jamais pu être payé par les recettes du théâtre de Strasbourg.

Et ses braves habitants me soutiendraient encore qu'ils aimaient, qu'ils adoraient l'opéra!... Jugez, par cette ville de 50,000 habitants, du sort qu'il peut attendre dans beaucoup d'autres moins considérables.

Non, affirmez-moi qu'avec d'*autres genres*, on ne pourrait pas s'amuser — à s'ennuyer autant, — dire autant de mal du directeur, de ses *sujets*, et que les théâtres ne pourraient pas faire autant de culbutes *sans l'opéra*. C'est là que sera la rude, la franche vérité, cette vérité cruelle que les *dilettanti* départementaux, les autorités municipales, n'ont jamais eu le courage de s'avouer à eux-mêmes, et que, par conséquent, les gouvernements, les ministères n'ont jamais pu ou voulu savoir.

Il faut enfin qu'elle soit connue et qu'une mesure de salut puisse en ressortir. Ce que dit Beaumarchais : « Souffre la vérité, coquin, si tu n'as pas de quoi payer un flatteur, » il est temps de le dire, avec plus de politesse et non moins de raison, à l'orgueil provincial : souffre la *comédie*, le *drame*, voire le *vaudeville*, si tu n'as pas de quoi payer un *opéra*.

IV

Des Répertoires.

Avantages des auteurs, compositeurs, chanteurs, — directeurs et spectateurs la suppression de l'opéra. — Des bons chanteurs dans les mauvaises troupes. — De la restauration de *tous* les autres genres d'ouvrages dramatiques dans les villes dégrevées du genre lyrique. — Corneille, Racine. — Talma, Rachel. — Potier et la tragédie. — Décret de Napoléon, 8 juin 1806. — Règlement d'attribution de genres; interdiction de promenades ou invasions dans les domaines des voisins. — Chacun chez soi.

L'interdiction de l'opéra dans un grand nombre de villes!... ce seul mot en dit plus qu'il n'est gros, et sous-entend tous les avantages que produirait cette salutaire mesure, pour le public, les artistes, les directeurs et surtout les auteurs et compositeurs, dont les intérêts de gloire et de profit sembleraient, au premier abord, devoir en souffrir.

Mais, loin de là, leur intérêt matériel et moral ne peut qu'y gagner. En conscience, l'amour-propre des auteurs et des musiciens, même les plus illustres, des *Auber*, des *Halévy*, des *Meyerbeer*, perdra bien peu de chose à ce que leurs chefs-d'œuvre ne soient pas mutilés, parodiés sur d'indignes scènes, à ce qu'on n'entende pas miauler la *Muette*, à ce qu'on ne voie pas assassiner la *Reine de Chypre*, écorcher la

Juive ou massacrer les *Huguenots*. — Et quant à leurs droits d'auteurs, ils y gagneront certainement. Dans presque toutes les petites villes autorisées, ou obligées par les exigences du maire ou des abonnés à jouer l'opéra avec un personnel modeste et rétribué relativement, le directeur, pour tâcher d'avoir la paix et des recettes, fait un sacrifice énorme et amène à prix d'or, disons au Mans ou à Carcassonne, un *ténor*, un *soprano*, une *basse chantante* ou *profonde*, que Bordeaux, Marseille, je suppose, aura manqué ou n'aura pu garder. Par le régime si fâcheux des *sept mois de spectacle*, les artistes réduits chaque année à la demi-solde sont bien forcés de sacrifier souvent la réputation à l'argent. Mais pour faire l'honneur à de petites villes de venir les charmer, ils sont d'autant plus exigeants. Ils débutent, ils plaisent, ils réussissent, mais les modestes sujets qui les entourent n'en paraissent que plus faibles à côté de ces étoiles ; un vrai talent vient nuire à leur ensemble d'honnêtes médiocrités, et les opéras n'en marchent pas mieux! D'autre part, les emplois de ces grands sujets déclassés sont insuffisamment remplis à Marseille, à Bordeaux, où leur présence eût été d'un grand secours pour un répertoire qui va clopin-clopant. De là résulte une dispersion à contre-temps, un éparpillement de bons chanteurs, très préjudiciable pour les grandes villes aussi bien que pour les petites. Au milieu de toutes ces troupes mal formées, sans harmonie, sans accord, sans homogénéité, où parfois le géant se trouve au milieu

des nains, où, pour ainsi dire, le trombonne est forcé de chanter des duos avec le mirliton, la flûte avec le cornet à bouquin, il n'y a de possible qu'un horrible charivari. Nulle population n'est satisfaite, nulle direction n'est prospère; les plus heureuses feront leurs frais deux ou trois mois d'hiver; les acteurs, en général, ne sont guère payés exactement et intégralement qu'un ou deux trimestres par année. Les opéras, de quelque genre qu'ils soient, écrits aujourd'hui de façon très difficile, n'ont que des chutes ou des succès de *quelques* représentations, et leurs auteurs n'en retirent que des profits modiques, misérables, d'après des tarifs de deuxième ou troisième classe fixant leur droit à la somme de 4, 3 et 2 fr. pour les paroles comme pour la musique, sur lesquels il faut déduire les 15 1/2 pour cent des *correspondants* et de la *caisse de secours*. Donc, à un pareil état de choses, personne n'est content, et, partout, à peu près, tout va mal.

Au lieu de ce *tohu-bohu*, de ce pêle-mêle dramatique et musical, de cette promiscuité de répertoires, qu'il soit décidé demain que les villes au-dessous de 60 ou 50,000 habitants, ou de 150,000 fr. de recettes en moyenne annuelle au théâtre, ne seront plus autorisées à hurler le grand opéra, ou à *couacquer* l'opéra comique, et d'un trait de plume vous faites une baguette d'enchanteur, vous opérez des merveilles comme la *Magicienne* de mon ami de Saint-Georges, vous transformez des chaumières en palais, vous métamorphosez des bohémiens en sei-

gneurs; vous réunissez tous les chanteurs de talent dans un certain nombre de cités importantes où l'on peut les salarier, les apprécier, où ils pourront rester plusieurs années comme cela était autrefois : les acteurs rangés, économes, (il y en avait moins qu'aujourd'hui, peut-être, mais il y en avait déjà, pouvaient se faire connaître, aimer comme artistes et individus, devenaient citoyens, propriétaires, ne quittaient Bordeaux que pour aller à Lyon, de Lyon retournaient à Bordeaux, Marseille, Rouen, ou bien n'en sortaient que pour venir à Paris avec des talents faits, et prouvés autrement que par les perfides réclames si prodiguées et qui vont si vite de nos jours. Ils avaient vu le feu de la rampe, ils avaient marché sur les planches, ils avaient le pied marin, l'oreille aguerrie aux fanfares d'orchestres formidables, ils avaient *senti le coude* de leurs camarades, et gagné l'aplomb, l'entente, la connaissance de l'ensemble dans le jeu, dans le chant, qualités rares et qui ne sortent guère de la chambre d'un professeur ou des fragments d'exercices qui ont lieu entre élèves.

Avec ces troupes déjà éprouvées et vaillantes, vos principales scènes de France ne connaissent plus que des victoires, peuvent s'attacher des sujets de talent pour plus de quelques mois; le public, amateur de spectacle *quoi qu'on dise*, quand il est réellement bon ou supportable, en reprend le chemin loin de le quitter, il en contracte le besoin, l'habitude, et vous arrivez à rétablir des théâtres d'*opéras séden-*

taires, *annuels*, et d'autres au moins de *dix mois* en les fermant en *juillet* et *août*, pour les rouvrir au 1ᵉʳ septembre. Théâtres brillants, honorables, productifs pour tous et qui, en particulier, pour les chanteurs, les auteurs et les compositeurs, établissent une compensation magnifique de la suppression des opéras dans une foule de petites localités, exploitées par ce qu'on nomme, avec une périssologie locale, de petits *troupaillons*.

Ce bienfait de la dispersion des bons chanteurs devenue impossible, de la dilatation du genre lyrique supprimée complétement, admettons qu'il soit accordé, on saisit aisément tous les bons fruits qu'en recueillerait tout ce qui tient à l'art du théâtre, tout ce qui en vit, tout ce qui l'aime, car cette sage et féconde mesure, en rendant la vie à l'opéra essoufflé, relèverait du même coup la *comédie* trop déchue, le *vaudeville* trop abandonné, le *drame* trop critiqué, qui n'est autre chose que la tragédie modernisée.

Pour cela, et par une conséquence absolue, il faudrait rendre à ces divers genres les lieux d'asile d'où l'opéra les a presque chassés, et ordonner que telles et telles villes seront *obligées* de représenter, avec les genres ci-dessus mentionnés, les répertoires du Théâtre-Français et de l'Odéon. — Quoi ! va-t-on s'écrier, même des tragédies, des ouvrages classiques ? — Oui, messieurs, la tragédie, la première, la plus ancienne gloire théâtrale de notre pays. On aura beau traiter nos vieux dramaturges classiques

de *perruques*, et, en nous faisant la grâce d'excepter Pierre Corneille, appeler Racine *un polisson*, il n'en sera pas moins vrai que, depuis deux cents ans, leur célébrité n'est pas morte, et le *nimbus*, qui couronne ces têtes à perruques, illuminera longtemps encore de l'éclat de ses rayonnements les profondeurs et les sommités de l'art.

Pourquoi, je vous le demande, proscrire un genre qui est un de nos titres de noblesse littéraire, auquel nous avons dû, de nos jours, Talma, Lafon, Ligier, Beauvallet, Geoffroy, etc.; Duchesnois, Georges et Rachel, que nous admirions encore hier?... — On a dit et répété : la tragédie est morte avec Rachel, sa dernière muse ! C'est là une de ces fleurs de rhétorique funèbre, une de ces formules madrigaliques, ornement de bien des tombes célèbres. La tragédie était morte et enterrée déjà avec Talma!... et pourtant Rachel l'avait ressuscitée, et tout Paris, toute la province, toute l'Europe, tout l'univers ont couru à sa résurrection. C'était pour voir Rachel, direz-vous? Qu'importe! il n'en eût pas été de même si Rachel eût partagé cette erreur de croire que la tragédie était morte, qu'elle ne valait pas la peine d'être exhumée par une étude et un travail courageux, et que la jeune actrice se fût bornée paresseusement, comme tant d'autres, à jouer le vaudeville au Gymnase. Tant que dure la civilisation, les arts n'ont point de limites ni d'exclusion absolues. Ils sommeillent quelquefois, ils se réveillent toujours. N'excluez donc rien de votre

théâtre, pas même la tragédie, qui, seule, peut vous donner de grands talents tragiques, et tenez pour certain qu'elle a rendu de grands services à vos plaisirs ; car sans parler des anciennes gloires de la scène française, où l'on voyait les Baron, les Dufresne, etc., exceller dans la comédie, où les *rois* jouaient les *paysans*, c'est à la tragédie que nous avons été redevables de Potier, ce grand comique si fin, si spirituel et si vrai. Oui, si, à l'époque de sa jeunesse, on n'eût point joué la tragédie, qui était sa passion, il ne se fût point fait comédien. Et sans *Eiste* et *Hippolyte* vous n'auriez pas eu plus tard tard le *Prince Mirliflor* et le *Ci-devant jeune homme*.

Il y a donc, selon nous, grand avantage à ne fermer aucune des arènes de l'art dramatique, et *nécessité d'ordonner* qu'elles soient toutes ouvertes, sauf à ce que l'autorité détermine le lieu, la grandeur et les conditions de la lice, les sortes de combats qui pourront s'y livrer et les armes qui seules y seront employées ; et puis, laissez aller les combattants! à pied, à cheval, à la lance, à la dague, à la tragédie, à la comédie, au drame, au mélodrame, à l'opéra, au ballet, au vaudeville.

Pour cette victorieuse réglementation, on n'aura rien à innover; il suffira d'en revenir à quelques-uns des *titres* ou articles du décret de Napoléon Ier, daté du 8 juin 1806, développé dans l'arrêté du ministre de l'Intérieur, rendu le 25 avril 1807, qui rassemblait toutes les dispositions relatives aux théâtres de Paris et des départements, en détermi-

nant formellement tous les genres d'ouvrages dramatiques dans lesquels devait se renfermer leur exploitation.

On y fixait les attributions des principaux théâtres, depuis les *Français* jusqu'aux *Variétés étrangères*, dont le *répertoire ne pouvait être composé que de pièces traduites des théâtres étrangers*; privilége qui, par parenthèse, aurait encore sa raison d'être, à une époque où, grâce aux traités internationaux dont la plupart des gouvernements s'occupent, il pourra bien s'établir une loi en un seul article qui dira, selon l'expression d'Alphonse Karr : — *La propriété littéraire* EST *une propriété...*

Ensuite, on lit dans ce remarquable décret :

« IV. Les autres théâtres actuellement existant à
« Paris, et autorisés par la police antérieurement au
« décret du 8 juin 1806, seront considérés comme
« annexes ou doubles des théâtres secondaires :
« *chacun des directeurs* de ces établissements *est tenu*
« *de choisir, parmi les genres* qui appartiennent aux
« théâtres secondaires, le *genre* qui *paraîtra* conve-
« nir à son théâtre.

« V. Aucun des théâtres de Paris *ne pourra jouer*
« *des pièces qui sortiraient du genre qui lui a été*
« *assigné*.

« Mais lorsqu'une pièce aura été refusée sur l'un
« des trois grands théâtres, elle pourra être jouée
« sur l'un ou l'autre des théâtres de Paris, pourvu
« toutefois que la pièce se *rapproche du genre assigné*
« *à ce théâtre.* »

Ordre admirable, qui alliez jusqu'à la protection *d'une pièce refusée*, qu'êtes-vous devenu? — On lit encore dans ce même arrêté :

« VI. Lorsque les directeurs et entrepreneurs de
« spectacles voudront s'assurer que les pièces qu'ils
« ont reçues *ne sortent point du genre de celles qu'ils*
« *sont autorisés à représenter, et éviter l'interdiction*
« *inattendue d'une pièce dont la mise en scène aurait*
« *pu leur occasionner des frais*, ils pourront déposer
« un exemplaire de ces pièces dans les bureaux du
« ministère de l'intérieur.

« Lorsqu'une pièce ne paraîtra pas être du *genre*
« qui convient au théâtre qui l'aura reçue, les *direc-*
« *teurs en seront prévenus par le ministre*, etc., etc. »

Comme on le voit, *cet arrêté* prévoyait et réglait dans les moindres détails tout ce qui pouvait intéresser les théâtres, établir, fixer, conserver *les genres*, en obligeant les directeurs de spectacles à se renfermer dans ceux pour lesquels seuls ils étaient privilégiés; et pour qu'*ils n'aient point à souffrir*, disait-il encore, *de cette détermination et distribution de genres, le ministre leur permet de conserver leur ancien répertoire*, quel qu'il soit.

Un règlement de cette nature serait, aujourd'hui, l'unique porte par où pourraient se sauver les théâtres de la province, et les genres dramatiques, dont la confusion est grande et a de grands dangers. Et de cette porte de salut, le gouvernement seul tient la clé.

V.

Des auteurs. — Des acteurs. — Des pièces.

Le vaudeville. — Regnard, Dufresny, Lesage, Piron, Piis, Barré, Radet, Desfontaines. — Dupaty, Désaugiers, Moreau, Francis, Brazier. — Mélesville, Bayard, Dumanoir, Scribe, *notre maître à tous*. — Les bons acteurs d'autrefois, les mauvais d'aujourd'hui. — Les *acteurs-pièces*, pourquoi ? — La province sans répertoire, parceque… — Les auteurs fainéants. — Les *petits* ouvrages et les *grandes machines*.

La conservation d'un arbre exige qu'on en cultive les principales branches. La conservation dramatique, et les entreprises qui l'exploitent, l'exigent également. Supposez un pêcher que vous avez planté, laissez-le envahir par un frêne ou un charme dont les rameaux viendront empiéter sur son air et son soleil, vous aurez peut-être un groupe de verdure qui plaira d'abord aux yeux, mais ces arbres réunis se nuiront l'un à l'autre, s'étoufferont mutuellement, et au lieu de récolte, vous n'aurez un jour que du bois desséché qui ne donnera ni fleurs, ni fruits, ni feuillages.

Cette conséquence inévitable s'est produite à l'égard du Théâtre en général. Chaque genre bien tranché, bien classé autrefois, était cet arbre à fleurs et à fruits dont je parle ; il a été envahi, étouffé par

les branches gourmandes d'autres genres, et plusieurs y ont succombé ou sont près de périr. La tragédie a perdu des poètes qui n'ont plus osé lui consacrer leur génie ; elle a perdu les acteurs qui ont craint d'y consacrer leurs études et leurs talents; le drame ou le mélodrame, les applaudissaient, les payaient bien plus et bien mieux. La comédie classique, tombée aussi dans le mépris public, surtout en province, n'a plus formé d'acteurs comiques, de vrais comédiens ou de comédiens vrais. Le vaudeville même, qui fut dans le dix-huitième siècle le père de l'opéra comique, le vaudeville, ce pauvre *enfant jadis malin*, a vu se reproduire en sens invers la fable de Saturne et l'histoire d'Ugolin, c'est-à-dire un fils dénaturé dévorant son père.

Et cependant quels succès n'a-t-il pas eus pendant les trente premières années de notre merveilleux dix-neuvième siècle ! Que d'esprits n'a-t-il pas exercés, qui, succédant aux Regnard, Dufresny, Lesage, Piron, etc., en ont été les heureux continuateurs ! Perfectionnant l'œuvre de leurs devanciers, en retirant le vaudeville des tréteaux de la foire Saint-Laurent et Saint-Germain, en l'élevant jusqu'à la hauteur des scènes les plus distinguées, ils en ont été les créateurs. Ils l'ont rendu souvent digne de la Comédie-Française. Les acteurs de la rue Richelieu appréciaient tellement leurs *camarades* de la rue de Chartres, qu'un échange des *entrées* existait entre les deux troupes ; réciprocité flatteuse qui prouvait en quelle estime étaient alors le vaudeville et ses au-

teurs, nommés avec un peu de dédain les *vaudevillistes*. Brillante pléiade qui a commencé par Piis, Radet, Barré, Desfontaines, entraînant Dupaty, Désaugiers, Moreau, Francis, Brazier, et cent autres, se recrutant toujours en chantant de tout ce qu'il y avait de jeunesse, d'esprit, de gaieté et de comédie sur leur chemin, pour arriver jusqu'aux Mélesville, Bayard, Dumanoir et Scribe, notre *maître à tous*, comme l'appellent ceux qui le connaissent, et que n'inspire aucun sentiment de jalousie ou d'injustice pour le premier et le plus remarquable des auteurs dramatiques de notre époque. Lorsque, par cet esprit de dénigrement si commun chez nous, on a traité de *vaudevilles* beaucoup d'ouvrages de l'auteur des *Malheurs d'un amant heureux*, de la *Camaraderie*, d'*Une Chaîne*, du *Mariage d'argent*, etc., on a oublié de dire qu'un grand nombre de ses *vaudevilles* étaient de charmantes *comédies*.

En effet, les théâtres du Vaudeville, du Gymnase, des Variétés, même du Palais-Royal, prospéraient naguère en jouant des pièces *faites* qui étaient souvent de la comédie en raccourci, de la comédie en négligé ou en veste, et qui justifiaient leur titre de *comédies mêlées de couplets*.

On dit parfois : — « Ah ! dame, alors il y avait des « acteurs dans tous ces théâtres, et il n'y en a « plus ! » On veut dire de bons acteurs qui valaient mieux que ceux d'aujourd'hui. Ceci pourrait n'être qu'une erreur ; mais son apparence de vérité sera plus facilement expliquée que discutée. Si les acteurs

qui faisaient les succès de ces théâtres étaient ou paraissaient meilleurs, c'est que les troupes restaient plus stationnaires, qu'elles avaient plus d'ensemble ; qu'un acteur après avoir obtenu quelques succès ne s'élançait pas aussitôt à Beauvais, à Toulouse, à Dieppe, à Londres, à Pétersbourg, pour profiter de ces innombrables *congés* que les directeurs leur accordent généralement aujourd'hui, et qui doivent parfois bien étonner la province ou l'étranger ! C'est qu'ils ne changeaient pas de théâtre comme on change du vêtement que les Anglaises nomment *inexprimable*. C'est qu'ils habituaient le public à eux, tout en s'habituant à lui. C'est que les pièces n'étaient pas seulement d'éternelles *revues*, d'interminables *féeries*, des *parades* sans pied ni tête, des excentricités affligeantes, à force de vouloir être plaisantes et drôles ; c'est qu'alors les pièces étaient toutes sinon bonnes, au moins assez fréquemment bien faites ; qu'elles se composaient par conséquent de plusieurs bons rôles, et que les bons rôles faisaient les cinq-sixièmes des bons acteurs. — Depuis qu'on abuse du grand personnage qui est à lui seul toute la pièce, la pièce n'est plus que le grand comédien tout seul. Il passe avant le titre et le sujet de l'ouvrage dans la bouche et dans la curiosité du public. Que voulez-vous que deviennent et que paraissent les autres acteurs qui lui donnent la réplique et figurent en rechignant autour de lui, comme des accessoires ou des comparses dansant autour d'une idole ? Ils en sont réduits à ce que vous les jugez

être, des accessoires. S'ils ont du talent, ils ne peuvent le montrer, et s'ils n'en ont pas, ils ne peuvent en acquérir.

Partant, des opéras faits pour une seule voix sans pareille, des drames, des mélodrames, faits pour un seul rôle d'homme ou de femme qui aura un talent, une puissance d'organe et une force de santé très rares à rencontrer. Toujours des ouvrages exceptionnels, faits pour une seule personne, que nulle autre ne peut remplacer; ce qui donne à certains de nos théâtres de Paris tout le curieux et le précaire de spectacles forains, en continuel état d'exhibition. Partant, plus de répertoire à Paris, et plus de *nouveautés* pour la province. Puis, ce discours spécieux : on ne peut plus faire de bonnes pièces parce qu'il n'y a plus de ces bons acteurs d'autrefois... Et s'il n'y en a plus, c'est parce qu'on ne leur fait plus de bonnes pièces! Vous comprenez le dilemme? D'où il résulte que les auteurs, en petit nombre, qui ont l'oreille et la confiance des directeurs, ne commandant pas la situation, sont obligés de la suivre et de la subir, de faire trop souvent des ouvrages de *commande;* qui sont toujours des ouvrages spéciaux, personnels à tel ou telle artiste, des ouvrages de *circonstance particulière.* — Les auteurs en quantité considérable qui sont inconnus ou très connus, dont la jeunesse ou l'expérience pourrait produire des ouvrages *de fonds*, de toute époque, de tout acteur, que Pierre pourrait jouer à défaut de Paul, en mai comme en novembre, ces auteurs-là sont continuel-

lement repoussés, refusés ou découragés, ne travaillent plus et se bornent à lire les affiches, tandis que chaque jour, on leur répète ce discours fatigant ou désolant pour ceux qui ne peuvent plus vivre de leur travail : — « Paresseux, vous ne travaillez donc
« plus? vous négligez nos plaisirs! — Mais pour-
« quoi ne nous donnez-vous plus de ces jolies piè-
« ces, comme il y en avait deux ou trois par soirée
« au Vaudeville, aux Variétés, au Gymnase?... C'é-
« tait toujours moins long et bien plus amusant. »
On pourrait leur répondre : « Il nous est défendu d'en donner.... parce que les directeurs ne veulent plus en prendre

Hors qu'un commandement du ministre ne vienne! »

car cela est ainsi. De grands succès obtenus et dès lors très mérités, ont amené chez la plupart des directeurs la pensée erronée, le *parti pris* qu'il n'y avait plus de possible pour *faire de l'argent*, — ici, que des pièces d'académiciens sous le rapport du beau style! — et là, que ce qu'ils appellent de *grandes machines*, en 5 actes pour le moins. C'est une théorie, un principe arrêté, depuis les Variétés jusqu'aux Délassements-Comiques. — Notez bien que de ces arrêts le public se soucie fort peu. Ce grand et terrible jugeur, arbitre des succès, se passionnant pour ou contre un ouvrage ou un auteur, n'existe plus... qu'en province. A Paris, le public, autrefois, était l'expression d'un certain monde, d'une certaine coterie, soit de la cour, soit d'un parti

politique ou d'une cabale littéraire; dans notre temps d'égalité et d'indifférence artistique, ce public a donné sa démission, il a été remplacé par la foule.

Toute sa participation aux choses de théâtres consiste à venir s'y asseoir pendant 5 heures (ce qu'elle trouve assez fatiguant) lorsque *ses connaissances* lui ont dit que *c'était fort joli*, ou bien à ne pas y venir lorsqu'elle a lu ou entendu que *c'était assommant*. Quant au *genre* de l'ouvrage, à sa contexture, à sa longueur, peu lui importe. La foule va où elle s'amuse, quelquefois même où elle s'ennuie; avant tout, il faut qu'elle aille quelque part. Si elle n'entrait pas dans tous les lieux où l'on veut bien l'appeler, il n'y aurait plus moyen de passer sur les boulevards.—On a donc décidé qu'elle ne voulait plus que des pièces en 5 actes dans les théâtres de vaudeville. Et lorsqu'on a joué au Gymnase, par disette de gros manuscrits sans doute, deux petites pièces d'un acte, l'*Ecole des agneaux* et le *Chapeau d'un horloger*, elle est accourue pendant six semaines ou deux mois. On lui en aurait donné ensuite deux au trois *petites* aussi agréables, que cette bonne foule serait encore venue. Cela aurait fait en 4 volumes ces succès de 5 ou 6 mois que les directions poursuivent continuellement, et sans lesquels on dirait toujours qu'elles vont périr ou mettre la clé sous la porte. — Au boulevard, il est décidé qu'un drame ou mélodrame doit avoir prologue, épilogue, 5 ou 6 actes et que le public exige 8, 10, ou 12 tableaux sinon, tout Paris restera chez lui, en pantoufles.

c'est un fait reconnu, avéré... Et puis, pas du tout, la Gaîté joue les *Crochets du Père Martin*, petit drame en trois actes, sans aucune espèce de tableaux, sans dépense, mais fait avec talent, tout simplement, et la foule s'y porte pour voir un bon rôle, joué par un bon acteur, et le théâtre obtient ce que j'appellerai un succès économique, bien préférable pour le caissier, et sa balance de l'année, à ceux de ces *grandes machines* où les directions jouent si souvent leur va-tout pour monter des tours de Babel théâtrales, inabordables pour les théâtres de la province, ou dont il faudrait que la mise en scène fût faite par le receveur général du département.

VI

Restriction. — Extension. — Décentralisation.

Faire moins d'argent pour en gagner davantage. — Pourquoi les *Français* partout et le *vaudeville* nulle part? — Pourquoi pas la grande ou la longue comédie aux *Français* et le petit vaudeville au *Vaudeville*? — Les couplets et les faux nez. — Trois pièces par théâtre pour douze mois. — Les mauvaises mœurs et l'argent en province. — De son chômage en fait de nouveautés possibles. — Léon Gozlan et les hospices pour les auteurs.

Je causais dernièrement avec un directeur de Paris, qui ne veut pas entendre parler de pièces faites par des auteurs ordinaires, qui se croirait déshonoré s'il avait les succès que son privilège lui donne toute facilité d'avoir, et je disais à cet amateur de haute littérature

« Si j'avais un avis à vous donner, je vous con-
« seillerais bien de faire, chaque année, 200,000 fr.
« de recettes de moins, et de gagner 10,000 fr. de
« plus! » — Eh bien, il n'a pas voulu me croire. Ce petit mot contient pourtant une grande moralité. C'est grâce à la manie de vouloir sauter plus haut que la jambe, de faire des fortunes colossales — orgueil et ambition, les deux maladies endémiques de notre temps — que les théâtres de province sont tombés dans une situation déplorable, et qu'une partie

de l'art dramatique, à Paris, est dans une confusion plus déplorable encore, puisqu'elle réagit immédiatement sur toute la France, la province n'ayant pour s'alimenter que les denrées expédiées par la capitale.

De tout cela, il ressort l'indispensabilité de remettre les scènes de nos départements sur leur pied, en commençant par s'occuper de leur tête. D'où le mal est parti, le remède peut et doit partir, à savoir l'obligation graduée mais continue de faire peu à peu rentrer les théâtres dans les limites des *genres* qui leur sont attribués par leurs privilèges. — ou bien supprimer les privilèges, — si l'on ne doit pas en maintenir les conditions, en exiger l'accomplissement, en modérer les extensions, auquel cas, ce sera bien un autre désarroi !

Dans l'état présent, qui m'occupe seul, chaque infraction à un privilège, passant inaperçue, ou tolérée par une bienveillance protectrice, devient très difficile à restreindre ; ce que l'on a permis ou souffert à droite, il est presque impossible de le défendre à gauche. Et d'un acte d'intérêt, d'obligeance, pour une direction ou pour un homme de lettres, il résulte souvent une conséquence fâcheuse et grave pour tous en général.

Par exemple, pourquoi le Théâtre-Français a-t-il quatre ou cinq domiciles, quand le Vaudeville n'en a plus ? Pourquoi ses deux principaux hôtels sont-ils habités sans cesse par des grandes tragédies bourgeoises, par des mélodrames en paletots, ou

par d'immenses comédies pleines de talent, brillantes d'un style tout à la fois poétique et dans lequel il y a des *mots*?... — Non pas que je voulusse qu'on fermât la porte à ces nobles étrangers, ou aux écrivains très remarquables qui les amènent; mais je crois que leurs enfants, ces beaux messieurs et ces belles dames, ne seraient pas déshonorés quand ils fredonneraient de temps en temps un très joli petit couplet, bien tourné, bien écrit, bien rimé, et quand on exigerait d'eux qu'ils se donnassent un petit air de vaudeville, comme on exige au moins un faux-nez de ceux qui veulent entrer dans une maison où il y a bal costumé. Cette obligation établirait la conservation d'un *genre*, le dernier représentant de l'esprit gaulois, de cette bonne gaieté française. Loin d'être vieux, comme le prétendent ceux qui ne savent ou ne veulent pas traiter ce genre, il est au contraire le plus nouveau de tous; l'extrait de naissance du Vaudeville, tel que nous le connaissons, est daté du théâtre de la rue de Chartres, ouvert en 1792.

J'insiste donc pour que le vaudeville ne soit pas supprimé, comme il l'est à peu près, en pure perte. Il n'y a aucune raison pour que la richesse d'un genre conspire la ruine de l'autre. Qu'ils soient cultivés tous, restaurés, réintégrés en leur lieu et place dans les théâtres de Paris, si l'on veut venir en aide à ceux de la province. — Pour satisfaire un public qui ne peut guère se renouveler, il est certain, tous les directeurs le diront, qu'ils sont *à court* de nou-

veautés, d'ouvrages possibles à monter. Comment en serait-il autrement? avec deux ou trois pièces, les théâtres de Paris font leur année; les grands succès durent trois, quatre ou cinq mois. Ces succès sont obtenus par des effets matériels de décors, de machines, de costumes, de personnels immenses, ou par des vaudevilles écrits avec tant d'esprit, une vérité si nue, dans une langue tellement originale, qu'ils ne peuvent passer la barrière. Bientôt, ils gagneront un peu de terrain, quand les limites de Paris seront reculées, mais cela ne leur permettra pas d'aller dans les départements et d'y être approuvés ou compris par leurs habitants, lesquels sont souvent révoltés par le tableau de certaines mœurs, ou dans l'ignorance complète de certains néologismes argotiques.

De là vient que la province, et même l'étranger, manquent de pièces nouvelles qu'un directeur puisse offrir à ses amis comme à ses ennemis. Celui du théâtre des Galeries Saint Hubert, à Bruxelles, s'en plaignait récemment à plusieurs membres du Congrès pour la propriété littéraire. Vous ne pouvez, disait-il, vous figurer, d'après les pièces qu'on m'envoie, quel embarras j'éprouve pour monter des pièces nouvelles.

Le rétablissement d'une plus grande observation des privilèges et des genres d'ouvrages qu'ils prescrivent, sera un bienfait pour la province et pour la quantité innombrable des auteurs français. Il est rigoureusement vrai que Paris crève de génies dra-

matiques, et que la production de ses manufactures excède incomparablement la consommation. — Un de nos brillants écrivains, esprit original, Léon Gozlan, imprimait, il y a peu de temps, qu'il fallait créer dix théâtres ou bâtir quatre hospices de plus pour les auteurs.

Mais comme la construction de ces monuments d'utilité particulière n'est pas encore décidée, en l'attendant, pour faire patienter les talents inconnus qui demandent leur place au soleil du lustre, pour ne pas laisser s'éteindre des talents connus qui peuvent encore briller devant la rampe, et même, parlant sérieusement, pour venir en aide à des positions pénibles, à des malheurs immérités, il est de toute urgence que les théâtres soient rappelés à l'observance de leurs privilèges, en exigeant là des restrictions, et ici des extensions.

Je m'explique : restrictions pour plusieurs théâtres de Paris, et pour les trop nombreux théâtres de la province destructeurs profanes de l'opéra ; extensions pour toutes les troupes de départements, qui devraient, à l'avenir, être tenues de représenter, outre le répertoire stipulé, un certain nombre d'*ouvrages inédits*, surtout dans les ouvrages de premier ordre.

Deux ou trois *Ouvrages inédits*, de tous genres, représentés chaque année et dans *chaque théâtre*, ce serait là un service considérable rendu aux auteurs, anciens ou nouveaux, aux directeurs, aux acteurs et à l'art dramatique tout entier. Ce serait une es-

pèce de drainage théâtral, des plus favorables à l'écoulement des torrents d'encre répandus et dont Paris est inondé. Ce serait une voie de salut pour les jeunes gens, quelquefois une voie d'appel contre les jugements ou les condamnations des lectures particulières, qui ont si fâcheusement remplacé les comités de lecture officiels et à registres d'inscription. Ce serait encore une éprouvette excellente à l'égard de certains ouvrages que les directeurs de Paris repoussent, uniquement parce que le nez de l'auteur ne leur plaît pas. En province, les rôles écrits, la musique faite tout simplement en raison des *emplois* d'usage, seraient joués, chantés par des artistes qui seraient de simples mortels, au lieu d'être des dieux, des *astres*, des *étoiles*, aux qualités ou aux défauts exceptionnels et sans analogues, et les ouvrages se trouveraient en état d'être joués et chantés partout et par tous avec succès. Et Paris, ce fier Paris, serait tout étonné d'en revenir parfois à ce qu'il aurait dédaigné. La décentralisation remédierait à l'encombrement sous lesquel nous étouffons. Déjà, les scènes du Luxembourg, des petits théâtres de la banlieue, sont obligées de la pratiquer; des auteurs, qui ne sont pas des derniers venus, sont forcés d'y recourir, et cette mesure tant contestée, tant disputée, doit finir par n'être plus discutable, quand elle prend les proportions d'une mesure d'assistance publique pour le théâtre en général, et pour un monde d'écrivains.

En relevant de certaines barrières, il faut en abat-

tre d'autres. Il n'y a point de hiérarchie pour l'art ni pour l'artiste. Le succès peut venir de partout. Les préjugés à l'égard de la province doivent tomber devant les lois de la nécessité. Il n'y a pas à hésiter entre un mal et un bien. Ne point parvenir à se faire jouer à Paris, peut-il être préférable à obtenir une réussite à Bordeaux, Marseille, Rouen, Toulouse, etc.? Ce fait d'être joué d'abord en province pourra être dédaigné par quelques-uns, mais beaucoup y trouveront une planche de salut et un marche-pied. Il y a, d'ailleurs, d'illustres et nombreux précédents cités par les historiens du théâtre. L'*Étourdi*, d'abord, fut créé à Béziers ou à Lyon, en 1658, il y a juste deux cents ans; et, sans vouloir compromettre le grand nom de Molière, on doit le citer pour exemple à ses petits descendants, car nous sommes ses descendants, même en admettant pour quantité d'entre nous les déviations de la ligne indirecte.

VII

Salles de spectacle. — Loyers. — Matériel.

Des décors, magasins de meubles, costumes, accessoires, bibliothèques de musique, brochures et registres. — Les municipalités doivent les acquérir, partout où ils sont encore des propriétés individuelles.

Après avoir énuméré, avec plus ou moins de détails, les plaies, pour ainsi dire morales, qui menacent la santé et la vie du théâtre en province, nous avons indiqué, au courant des idées et de la plume, les procédés moraux avec lesquels on arriverait, en cicatrisant ces plaies, à lui rendre un bon tempérament, à lui refaire une bonne et solide constitution. Nous devons à présent signaler des maux, pour ainsi dire physiques, auxquels l'exploitation de l'art théâtral est encore soumise, et dont elle devrait être délivrée par une belle loi, dans un avenir prochain. Nous avons parlé des oiseaux sifflants et chantants ; nous devons parler de leur cage. Les salles de spectacle et leur loyer sont, dans beaucoup de villes, une des charges les plus lourdes pesant sur les entrepreneurs, quand ils n'ont pas une subvention de la mairie et même quand ils en ont une. Les autorités locales et surtout les habitants, du haut de leurs exigences, font sonner bien fort qu'ils donnent, mettons 20,000 fr., au directeur; mais comme il a un loyer sur les bras, en réalité il ne reçoit souvent que

la moitié ou le tiers de cette somme, ce qui n'empêche pas, dès qu'il pousse la moindre plainte, qu'on ne lui répète : « Plaignez-vous donc! avec une subvention de 20,000 fr. » Et l'on oublie que ce qu'il doit en défalquer pour son loyer lui suffirait peut-être à solder l'arriéré de ses appointements, à ne pas faire faillite, ou du moins à gagner de quoi vivre, lui, sa femme et ses enfants.

Autant que nous pouvons nous en rapporter à des relevés qui paraissent exacts dans l'*Almanach des Spectacles*, de M. Palianti, travail soigneux et regrettable qui n'a paru, faute de vente, qu'en 1852 et 1853; il y avait, en France, à cette date, 238 salles de spectacle, sans compter celles des colonies. Sur ces 238 salles, *une*, celle d'Agde (Hérault), appartient à l'Etat, et 131 seulement étaient la propriété des villes.

D'après cette situation, qui n'a sans doute guère changé depuis quatre ou cinq ans, reste donc 106 salles de spectacles dont la propriété, pour la plus grande partie, appartiendrait à des sociétés ou à des particuliers. Quel qu'en soit le nombre, peu importe, c'est toujours un malheur pour la direction ou pour le théâtre. Mais, dira-t-on, toutes les salles, même celles des villes, ont une valeur immobilière dont le revenu, le produit, doit toujours exister; soit qu'on le paie à la mairie sur l'allocation des fonds qu'elle accorde à l'entrepreneur, soit qu'elle-même le fasse entrer en ligne de compte et le retienne sur les fonds qu'elle accorde, il faut toujours

que cette salle ait un rapport, un produit! — D'accord ; mais j'établis une énorme différence, que chacun peut comprendre, entre la propriété municipale et la propriété particulière. Autant l'une peut être tutélaire, protectrice, autant l'autre a le droit d'être rigoureuse et intraitable. Partout où l'intérêt privé se trouve à la place de l'intérêt général, il n'y a guère de faveur à espérer. Il y a toute rigueur à craindre et mille tracasseries à éprouver. Si vous voulez changer la moindre disposition ou la plus mauvaise, faire nettoyer une loge, réparer une banquette, le concierge s'échappe pour appeler le propriétaire dont il dépend, et ce sera un homme en fureur qui accourt, armé de son bail et de son architecte ; ou une vieille dame malade qui envoie son homme d'affaires ou son huissier, comme s'il s'agissait de démolir son immeuble. N'acquittez-vous pas chaque mois, chaque semaine, ou chaque jour, la fraction de votre loyer? — Allons voir le propriétaire, le prier d'attendre un peu, la semaine prochaine, ce grand comédien qui vient de Paris... il a tant de talent, qu'il ne peut s'attacher à aucun théâtre! il fera beaucoup d'argent. — Ce diable de propriétaire! qu'il attende au moins la recette de dimanche, elle sera excellente, je jouerai un *vaudeville sans couplets* comme au Gymnase, et un mélodrame en 7 actes et en 23 tableaux! — Bonjour, Jean, il y longtemps que vous ne m'avez demandé de billets... Et M. le propriétaire? — Il n'est pas visible, M. le directeur; — Il ne reçoit pas, il ne peut recevoir que

votre argent... Si vous voulez me le laisser? —Vous courez à votre régie pour lui écrire, et le portier vous remet du papier timbré, et signification d'arrêt sur votre subside mensuel, ou de saisie sur vos maigres recettes. Alors, la tête perdue, le cœur gros, la larme dans les yeux, vous vous rappelez la vieille plaisanterie de Désaugiers :

Quand on n'a pas de quoi payer son terme, etc.

Mais quoi que vous puissiez dire ou chanter, le couplet et le propriétaire ont raison. Vous le trouvez enfin à son café. — Mon Dieu! monsieur, si je vous paie, je ne pourrai pas afficher demain la quinzaine des malheureux choristes... alors, je ne pourrai plus jouer... je serai obligé de *fermer*! Vous espérez un grand effet en appuyant sur ce mot, vous le croyez foudroyant pour le propriétaire. — Que m'importe? répond ce dernier avec un stoïcisme dédaigneux. Qu'il paie d'abord et qu'il ferme après, cela m'est bien égal.

Tel est l'effet de l'absorbant amour du terme que de certains propriétaires, inflexibles sur l'échéance, préfèrent la vacance de leurs locaux au profit d'un rapport modique ou à l'inexactitude d'un gros loyer. Paris en possède quelques-uns de ce caractère intéressé et sans logique. De bons locataires leur offrent 100 fr. de moins qu'ils ne veulent, d'autres ne leur paraissent pas solides, ils les refusent. Leurs écriteaux noircissent en l'air; leurs logements, taxés à des prix déraisonnables, restent vides, n'im-

porte!... Ils se dédommagent de la non-valeur qu'ils prolongent, en augmentant, tous les trois mois, le prix d'un loyer introuvable.

Les villes elles-mêmes ont leurs séries de désagréments avec les propriétaires des salles de spectacle. Elles savent que la location en est trop chère pour le directeur; le maire le comprend, il voudrait bien adoucir cette charge; mais il ne peut vaincre la résistance d'un conseiller municipal, qui est orateur et à cheval sur les chiffres imprimés au budget.

— Mais enfin, M. le maire, pourquoi la ville n'achète-t-elle pas la salle de spectacle? Elle ferait une bonne affaire pour elle et pour le directeur; tout en retirant un bon intérêt de son immeuble, elle en diminuerait beaucoup le loyer. — Oui, cela est vrai; mais une haine de petite ville, une de ces haines irréconciliables, héréditaires, s'y oppose invinciblement. C'est ce qui avait lieu à Versailles, au temps de ma direction. Depuis quarante ans, je crois, le propriétaire s'était brouillé avec l'autorité municipale, il en voulait même au monument de la mairie! et je ne sais pas si l'on osait prononcer ce mot devant lui. A force de soins, de démarches, de diplomatie, je parvins à faire l'acquisition personnelle, et en mon nom, de la salle de spectacle, pour une somme qui diminuait sa location de mille écus par an. C'était un vrai triomphe, un bénéfice réel; mais la probité est une vertu timide, et la mienne n'eut pas la hardiesse ou l'esprit de garder cet immeuble. Il aurait pu faire ma fortune, car il valait mieux être

propriétaire du théâtre de Versailles que d'en être directeur. Je le cédai au prix coûtant à la ville, qui fit avec moi une excellente affaire. Aussi, elle m'en récompensa... en me retirant mon privilége ! elle le donna tout bas à un directeur rival, tandis que j'avais fait un voyage à Strasbourg. Certes, ce fut sans doute un service qu'elle me rendit indirectement ; mais la forme n'en était ni gracieuse, ni reconnaissante.

Je m'en consolai en pensant que j'avais fait prévaloir une idée juste, et qui est encore la mienne : l'État ou les villes doivent devenir propriétaires de tous les établissements publics et qui sont reconnus d'utilité publique. La ville de Toulon donne en ce moment un bel exemple en bâtissant à ses frais, dit-on, une salle de spectacle qui sera sa propriété.

Cela devrait être ainsi dans toutes les villes de France, en commençant par cette magnifique et splendide capitale qui a trouvé sur le trône un architecte impérial digne d'elle. A Paris, la location des salles de spectacles est d'un poids qui a été souvent écrasant, et qui est toujours difficile à supporter. Loin de moi l'intention de blâmer en rien les propriétaires : je leur porterais plutôt envie, je voudrais pouvoir les imiter ! D'ailleurs, pour dire vrai, l'élévation de leurs loyers n'est pas toujours de leur faute ou de leur fait ; les immeubles ont coûté des sommes immenses, ils ont été vendus, revendus, cédés, transportés, rachetés, ils ont subi nécessairement des augmentations par celle des terrains, par

les habiletés des faiseurs d'affaires ; les derniers qui les possèdent, individus ou actionnaires, ne retirent pas toujours un intérêt excessif de leurs capitaux ; mais il n'en est pas moins vrai que le prix du bail est souvent disproportionné avec ce qu'il devrait être, et toujours terriblement onéreux pour les directeurs (1). C'est là une des causes premières qui poussent les théâtres à sortir de *leur genre*, à chercher dans des moyens extrêmes des recettes dont, en bonne spéculation, ils ne devraient pas avoir besoin, et qu'ils sont entraînés à demander à des infractions ou extensions de priviléges. Ce mot vient encore à l'appui de mes observations. On n'ignore pas les conflits assez rares, mais très graves, qui éclatent à propos de *la salle* et de la *direction*, ou du logement et du locataire ; conflits très difficiles, très pénibles pour les deux parties et même pour l'autorité supérieure qui se trouve quelquefois, sans savoir auquel entendre, placée entre deux antagonistes également armés, celui-ci du *bail* de la salle, celui-là du *privilége* du théâtre.

Ce combat, cette lutte acharnée, entre le droit de la possession et le besoin de la location, se multiplie et se subdivise de vingt façons différentes dans les théâtres de province. La ville donne au directeur la

(1) La moyenne en est presque, et au moins, de 80 à 100,000 fr. par an. Il y a telle petite salle que j'ai pu acheter pour 120,000 fr. et dont, avec quelques réparations, le bail s'est élevé jusqu'à 25,000 fr.

salle et un certain fonds des principales décorations élémentaires : — une *Chambre de Molière*, — le nom de cet atlas du théâtre se retrouve partout; — puis *un Palais*, ce vieux palais d'un ordre grec ou romain tout à fait fantaisiste, employé depuis que Lekain est venu jouer dans la ville ; palais cosmopolite, et qui sert à représenter tour à tour Athènes, Bysance, Rome, Venise ou le capitoulat de Toulouse. Avec cela, un grand salon, troué par les doigts des machinistes et ceux des figurantes qui, par derrière la scène, veulent regarder à l'orchestre; c'est le *salon riche*, orné de taches d'huile séculaires. Ensuite, vous avez un *hameau*, décor champêtre; — une *chaumière*, le *rustique* ; une *forêt* ; — un *horizon* avec la mer en bas; quelques bandes d'air effiloquées, rapiécées, dentelées; un *jardin français*, avec *vases* ébréchés et quelques *statues* manchottes; un bosquet de verdure en fer à cheval; un *banc de gazon*, dont le foin s'échappe et deux ou trois morceaux de *rochers*, qui courent les uns après les autres. Voilà, en général, l'inventaire du magasin de décors dans beaucoup de petites villes qui sont de 3ᵉ et même de seconde classe théâtrale. Après ce recollement, le nouveau privilégié s'étonne. — Mais, dit-il à M. l'inspecteur, gardien du matériel, qui est ordinairement le concierge de la salle et le machiniste en chef, on a joué ici *Robert le Diable*, le *Pré aux Clercs*, etc., dans quoi donc? — Oh! de bien beaux décors! ils appartiennent au dernier directeur; la mairie n'a pas voulu les lui acheter; mais

il vous louera son magasin.—Cet ancien directeur n'a plus le privilége, parce qu'il a voulu faire augmenter sa subvention de la somme énorme de 1,800 fr. Il espérait se refaire dans la campagne qui va s'ouvrir, et, malgré lui, il conspire tout bas la chute de son remplaçant. Donc, il emportera ses décors dans une autre ville qu'il sollicite; et s'il les vend ou les loue à cet *intrigant* ou à cette *ganache* de nouveau directeur, ce sera aux plus rudes conditions.—Ce dernier débute dans le métier, ou bien il a loué, vendu, engagé son matériel. Il avait à peine de quoi fournir aux avances de sa troupe, il ne peut acheter ces décors, et il ne peut s'en passer ! Force lui est bien de les louer un prix exorbitant et de dépenser en un an de loyer, pour ne rien avoir ensuite, autant qu'il lui en aurait coûté pour les faire établir tout neufs.

Notez qu'il en est de même pour les magasins de musique. J'ai vu des bibliothèques de partitions, achetées à vil prix, après des faillites, par des spéculateurs qui les louaient 500 fr. par mois et se faisaient ainsi un revenu de 60 p. 0/0 de leur capital.

Et il en est de même pour les meubles accessoires, le *fauteuil* dit du *Malade imaginaire*, qui sert souvent, appartient à un vieux rentier; il le louera 2 fr. chaque fois, ou deux billets d'orchestre par mois. Et il en est de même pour les meubles dits *accessoires;* pour la bibliothèque de théâtre en volumes ou en brochures, grasses, cotonneuses et annotées par les hiéroglyphes du souffleur ou du régisseur de coulisse. Et il en est de même pour le mobilier de l'or-

chestre. La contrebasse appartient au luthier, qui la prête *gratis*, moyennant l'entrée de sa femme et de sa nièce. Trois pupitres appartiennent au marchand tapissier qui les loue, et ainsi de suite. Je n'en finirais pas à décrire, à supputer toutes ces dépenses, toutes ces misères, toutes ces pauvretés.

Tout cela n'arriverait pas si la ville était propriétaire des théâtres. Ils ne sont qu'à moitié sous la dépendance du gouvernement ou des autorités départementales, et ils devraient y être tout entiers, matériellement et moralement. Quel service, quel bienfait ne rendrait-on pas à l'art dramatique par la rationalité d'une semblable mesure !

C'est la cherté de certains moyens indispensables qui rend leur emploi difficile à soutenir, tandis que cette difficulté de les soutenir motive leur cherté, leurs exigences ; toujours le dilemme. De la nécessité impérieuse de dépenser trop, sort naturellement celle de gagner beaucoup, et d'y parvenir par des voies plus ou moins sûres, plus ou moins droites, plus ou moins durables. De là le désordre, *le jour le jour*, et surtout l'ambition démesurée, par qui périssent les pays, les hommes et les arts.

VIII

Des directions. — Des subventions.

Comme quoi beaucoup de villes devraient être chargées, à leur compte, de l'entreprise et entretien de leurs théâtres. — Manière de s'en servir. — Grands avantages qui en résulteraient pour elles et pour eux.

En écrivant des volumes in-8° on finirait par donner un faible aperçu de toutes les tortures, blessures, déchirures, égratignures qui attendent l'homme assez téméraire ou infortuné pour entrer dans cette forêt d'épines, de ronces et d'orties, nommée vulgairement direction d'un théâtre en province.... lisez plutôt enfer du Dante. Pourtant le monde est plein de gens dont c'est le rêve favori, l'ambition annuelle. La double suffisance de l'ignorance et de l'amour-propre leur fait supposer qu'il n'est rien de plus facile et pas de position plus agréable. Malheureux ! si les pauvres entrepreneurs que vous poursuivez de vos cabales, de vos injures, pouvaient vous mettre quelques semaines, quelques jours, à leur place, vous y perdriez, pour la plupart, fortune, honneur et cervelle. Combien alors vous seriez punis d'avoir écrasé ces pauvres diables de tant de calomnies, de colère, de haine!... Oui, de la haine, de la fureur, cela ne va pas à moins.

Pour n'en pas douter, lisez cette courte digression :

Je ne me crois point un homme offensif. Dans ma vie j'ai pu l'être une seule fois... et une balle a écrit sur mon front que je devais m'en souvenir. Avec de l'étude on modifie son caractère, on le plie au calme, à la douceur. J'en étais là en 183.., et tandis que je me désespérais tranquillement, que je m'ingéniais par tous les efforts possibles à me ruiner, pour tâcher d'amuser une ville inamusable, j'y étais en butte aux procédés les plus stupides, les plus sauvages. Si je passais dans une certaine rue, des gens qui ne me reprochaient d'autre crime que celui d'être le directeur du théâtre, insensibles aux remords que j'en éprouvais, en m'apercevant, s'élançaient aux fenêtres d'un rez-de-chaussée de table d'hôte : Le voilà! le voilà! — Et ces idiots furieux trouvaient un moyen piquant de critiquer ma troupe en me saluant par des huées et des sifflets, à faire reculer une locomotive! Moi, je ne m'arrêtais pas, mais, haussant les épaules, à peu près comme l'abbé Maury, qui disait aux bêtes fauves de 93 : « Quand vous m'aurez mis à la lanterne, vous n'y verrez pas plus clair, » je disais : Quand vous m'aurez bien sifflé, vous ne vous connaîtrez pas mieux en théâtre. Loin de les calmer, cela augmentait leur rage. Elle était si grande que, la nuit, ils venaient, sous l'entresol que j'habitais, briser mes fenêtres en y lançant des projectiles. Je déclarai à la police qu'à la troisième attaque j'aurais des armes, et, qu'au travers de mes persiennes, je répondrais par des coups de pistolets à ces critiques à coups de pierres.

La police veilla sur la maison, et les attaques nocturnes cessèrent dans la rue, pour se dédommager avec plus de violence dans la salle.

En toute bonne foi et pleine conviction, je crois pouvoir affirmer, quoi qu'on dise, écrive, essaie ou fasse, que jamais les théâtres et les directions de province ne seront dans des conditions possibles, régulières, vitales et régénératrices de l'art, tant que les municipalités livreront ces entreprises à toutes les chances des spéculations particulières, à toutes les colères qu'elles suscitent, et à toutes les erreurs qui peuvent être commises sur le choix des entrepreneurs, sur leurs capacités artistiques et administratives, sur leurs antécédents, etc. Je ne dirai point sur leurs ressources de fortune, car alors j'aurais trop de peine à concevoir la folie qui les pousseraient à tenter un pareil métier, si ce n'était pour tâcher d'y trouver des moyens d'existence cruellement achetés. Ceci seulement pour les directions de deuxième et troisième classe. — Dans les autres, je ne l'ignore pas, de riches amateurs, des négociants notables, se donnent parfois l'agrément de fournir ou de prêter des fonds pour faire marcher le spectacle. Je n'ignore pas non plus ce qu'il en coûte à plusieurs d'entre eux, sans que pour cela le spectacle en marche mieux. — Quelques rares exceptions me seraient certainement opposées, mais on n'en conclurait rien de victorieux contre la situation où se trouve la majorité de ces établissements.

Cette pensée de l'entretien du spectacle par les

villes qui veulent un spectacle, n'est point nouvelle; on l'a plusieurs fois proposée, discutée, essayée même; plusieurs villes s'y préparent encore, dit-on. Comme elle est simple, juste, naturelle, beaucoup d'opinions lui ont été et lui sont contraires. Le monde est ainsi fait. La science et le besoin de la discussion, de l'opposition, de l'argumentation causent pour le moins autant de mal que de bien sur la terre ! C'est avec une peine inouïe que les vérités les plus positives parviennent à s'établir, et les mesures les plus franchement simples à se faire adopter

Celle dont je parle a rencontré bien des obstacles, reposant tous sur des malentendus ; elle a subi aussi quelques échecs, amenés par des maladresses. Quelques villes se sont laissé endoctriner par des habiletés locales, par des rêveurs à belles paroles, qui s'improvisaient directeurs de spectacles, parce qu'ils étaient amis d'un adjoint, orateurs d'un club, écrivains d'un journal, que sais-je, moi ! car je n'en connais pas un ! Ils ont cru et ils ont fait croire que le théâtre ne serait sauvé que par leurs mains ; il n'a pas été sauvé du tout, mais les villes ayant perdu peut-être quelques mille francs de plus qu'avec la subvention ordinaire, une chétive économie a prévalu, et, sur une tentative mal réussie, on a condamné un système.

Ce n'est pas ainsi que je l'entends. Ce système, le seul qui serait fécond en bons résultats, ne devrait pas être livré au libre arbitre des villes, au plus ou

moins de goût, d'indifférence ou d'antipathie pour le spectacle, de la part de M. le maire ou de ses adjoints. Qu'ils l'aiment ou le maudissent, peu importe. Le théâtre n'est pas plus immoral que les bals, les fêtes même champêtres, que les foires, les *kermesses* ; il l'est bien moins que le jeu, le cabaret, la tabagie ou les *poêles*. Le théâtre est une distraction nécessaire, instructive, civilisante, un lieu décent de réunion, pourvu qu'on le surveille et qu'on le réglemente ; le théâtre est aimé de toutes les classes de la population, de celles-là même qui lui rendent la vie si dure. Il faut des théâtres, n'est-ce pas ?

Eh bien, les autorités établiront et entretiendront un *théâtre annuel* dans toutes les villes qui pourront le comporter. Il ne sera que *semestriel*, et, pour le moins, de *trois mois* — mais jamais accidentel et de passage, excepté aux époques foraines, — dans les petites localités desservies alternativement par les troupes d'arrondissement, dont le service, à époques régulières, devra être exigé rigoureusement. — Plus le spectacle est continu, plus le goût s'en répand, s'en propage, et passe en force d'habitude, ce qui veut dire besoin.—Suspendez, interrompez la pratique d'un devoir, d'un exercice, d'un plaisir, vous le remplirez moins, vous en perdrez la faculté, vous en affaiblirez le désir. — Rien de ce qui n'est pas continu, suivi, ne semble plus être nécessaire, agréable ou utile. — De là vient que dans les villes où il y a rarement spectacle il est peu aimé, peu suivi. Peut-on aimer ce qu'on ignore ou ce qu'on

voit rarement? — Le contraire se produit par l'effet opposé. — Autrefois les ouvrages de théâtre n'avaient de succès sur les grandes scènes que de deux jours l'un; l'usage contraire se pratique maintenant et la réussite s'en augmente. Dans les grandes villes, surtout à Paris, de certains succès sont dûs à la seule persistance, à l'obstination de l'affiche. — Il en est ainsi avec le public pour tous les lieux de distractions qu'il fréquente. Voyez les cafés, si suivis, si peuplés aujourd'hui; essayez de les fermer à de certains jours, à de certaines heures, vous supposerez sans doute qu'aux jours et aux heures où vous les rouvrirez, la foule habituelle va y revenir?... Détrompez-vous. Les chalands ou les habitués dont vous avez contrarié les heures, la fantaisie, se sont détournés, ils sont autre part, et se soucient fort peu de combler cette lacune dont vos intérêts ont souffert. Quand vous étiez en permanence, vous en aviez deux cents par soirée; à présent, vous êtes *à jour passé*, vous n'en aurez que cent cinquante; poursuivez l'intermittence, insensiblement leur nombre diminuera et vous finirez par fermer boutique. Bien des gens ne consomment du café que dans les cafés; ils ne prendront ni ailleurs ni chez eux ces décoctions singulières qui sont parfois tout ce qu'on voudra, excepté du Moka, du Bourbon ou du Martinique. — Alors, on dira : « Nous n'aimons plus le café, » comme on dit : « Dans notre ville on n'aime pas le théâtre ! »

Qu'on y en établisse un, le discours sera démenti

par le fait. Dans tous les départements, même dans celui de l'Ardèche, où, dit-on, il n'existe point de salle de théâtre, que demain, les préfectures, les mairies soient, par une loi, un décret, un arrêté, tenues de posséder un bâtiment théâtral, de pourvoir à ses frais, à son mouvement régulier, et l'on verra si la province n'aime pas le théâtre !

Mais quoi, vous prétendez donc rendre une ville directrice de théâtre !... et l'on va me jeter à la tête les arguments, les arguties de détail banalement objectés, — avec des : Allons donc ! C'est impossible. Comment voulez-vous ?...

Je veux tout uniment, ainsi qu'on l'a demandé souvent, dans maint écrit sur la question, je veux que les villes renoncent complétement à voter une subvention plus ou moins considérable et toujours insuffisante pour les directeurs. La subvention est leur plus grand ennemi. Les 10,000 francs qu'on leur donne se décuplent aux yeux des habitants et motivent aussitôt pour 100,000 francs de prétentions et d'exigences. — Que de fois j'ai supplié les mairies de me retirer les subsides qui m'étaient alloués, et me livrant à moi-même, de me laisser faire le théâtre comme je le voudrais ! Ce ne sont pas des subventions qu'il aurait fallu établir et donner sans garantie de capacité, de mérite ou de probité ; cette *prime* accordée *quand même* et d'avance, à un étranger qui en est séduit, qui croit toujours qu'elle entrera dans sa poche et sera au moins son bénéfice, est une faute capitale. Si vous

tenez absolument à vos subventions, au moins ne donnez pas votre argent *avant*. Votez une *gratification après*, une récompense à la gestion méritante, honorable, ou un subside à la gestion intelligente et pourtant malheureuse. — Ne permettez pas qu'on dise : le directeur veut *voler*, ou a *volé* la subvention.

Plus de cela. Au lieu d'avoir à récompenser le bonheur, ce qui n'est que trop ordinaire ici bas ; au lieu d'avoir à réparer le malheur, ce qui est plus rare, attendu que ce serait plus raisonnable ; croyez-moi, mettez-vous dans le cas de profiter, vous, vos habitants, vos marchands, vos ouvriers et vos pauvres, d'une gestion de théâtre prospère ; ou de prévenir une gestion incapable et ruineuse pour votre caisse municipale, pour vos habitants, vos marchands, vos ouvriers et vos pauvres. — Soyez commanditaires de la somme nécessaire à exploiter votre théâtre, et basée sur la moyenne des *recettes annuelles* qu'il peut produire. Choisissez ou acceptez pour directeur un homme qui ait fait son apprentissage de ce difficile et pénible métier, ailleurs et autrement qu'à l'orchestre ou dans le café du théâtre. — Si vous ne connaissez pas cet homme, demandez des renseignements au ministère, aux commissions de l'Association des auteurs, des comédiens, on le connaîtra, soyez-en sûr. — Disons en passant que l'opinion de ces comités, où les jurys se prononceraient au scrutin secret, devrait être plus souvent

consultée ; elle serait une lumière précieuse, et souvent ajouterait par là de grands services à tous ceux que rendent déjà ces deux sociétés, les premières intéressées à la valeur et au choix si important des candidats aux directions théâtrales.

Revenons à nos villes de province; elles ont choisi un directeur capable, elles lui disent : Vous aurez la somme de pour monter une troupe de tels et tels genres ; tant pour l'orchestre, tant pour le matériel, décors, costumes, musique, etc. Tous les achats seront faits et payés sur vos bons, par le ou les administrateurs-comptables, caissier, inspecteur, chef de contrôle, que nous nommons pour tous les services de finance ou contentieux. Vous n'avez à vous occuper que des engagements d'acteurs ; vous leur donnerez de petits appointements et de grands *feux*. Tant chanté, tant payé. Tous les emplois auront des jetons pour chaque rôle. Vous aurez le devoir et le loisir de vous occuper du soin de la mise en scène, du répertoire, de tout ce qui concerne la partie du personnel et du service artistique. Et là-dessus, nous vous donnons carte blanche, indépendance complète relativement à toute influence de notre part. Tout le reste nous regarde. Vous n'avez à songer ni aux abonnements, ni aux prix des places, ni aux recettes, ni aux paiements. Vous fournirez seulement, le jour de solde de la troupe, une liste des amendes encourues ; la somme retenue sera distribuée, sur vos recommandations, aux petits appointés ou à la caisse de l'association, ou donnée

en cachets de gratification. La perte de ceux qui auront manqué de zèle sera le profit de ceux qui en auront montré.

Vous aurez un traitement fixe de tant par année, tant par mois, suffisant pour que la rémunération de votre travail vous donne une existence convenable. Votre engagement avec nous est de trois ans au moins, de cinq ans au plus. Toutefois, nous nous réservons la faculté de le résilier, si votre conduite ou votre gestion était notoirement mauvaise; tous les ans notre contrat peut être rompu, en vous prévenant trois mois ou même un mois d'avance, avec ou sans indemnité, suivant le cas. En outre de votre traitement, si l'entreprise du théâtre fait de bonnes affaires, pour que vous y ayez un intérêt véritable et des chances de gain, sans aucuns risques de perte, vous recevrez *tant pour cent* sur les bénéfices de chaque mois ou de chaque année, ou seulement sur le chiffre atteint par la recette totale qui peut, même sans nul bénéfice, être encore très satisfaisante pour une ville. Il ne lui est pas impérieusement nécessaire, comme un simple particulier, de de faire une belle spéculation. Et n'ayant pas besoin d'argent, remarquons bien qu'elle est dans la meilleure situation pour en gagner beaucoup! L'eau va toujours à la rivière. L'argent, comme le mercure, tend toujours à se chercher, à se trouver, à se réunir. L'argent, comme l'aimant pour le fer, a une attraction qui attire l'or.

Comprenez-vous bien les mille combinaisons fa-

vorables, infaillibles, renfermées dans ce mot : Les théâtres dirigés par les villes !...

Sentez-vous dans quel paradis vous placez un directeur? Il n'a plus à se préoccuper des fonds à trouver, des sommes à demander à l'usure, des secours à solliciter de la mairie ; il est à l'abri des propriétaires de la salle, des fournisseurs, des acteurs souvent gênés, ne jouant pas si on ne leur fait, au second mois, l'avance du quatrième.—J'en avais un qui, chaque fois que je voulais jouer *Robert*, avait tantôt son habit de chevalier, tantôt son collier ou son casque en gage ; il variait ses moyens d'emprunt.

— Allons, disais-je, vous êtes déjà trop arriéré avec vos avances! Au lieu de *Robert*, nous mettrons le *Domino noir*.

— Oh! non, non, ma culotte et mon gilet blanc sont au Mont-de-Piété!

Quoi qu'on en eût, il fallait que ma caisse fût, soi-disant, un bureau de dégagements.

Mon directeur, n'ayant pas de caisse, n'a plus l'ennui des avances à subir. — Cela ne me regarde pas, dit-il, je suis sur le pied des artistes, je n'ai que mes appointements. Telle pièce peut aller tel jour, je l'afficherai. Je suis un soldat qui a sa consigne, M. le maire est mon général... — Bah! le maire! je m'en soucie bien... je vais aller le trouver.—Allez!— Mais, sorti de la régie, l'acteur n'est plus si brave, il n'y va pas... il rentre polir son casque, brosser sa culotte et consent à jouer le specta-

cle annoncé, *pour rendre service* à l'administration. C'est un mot usité pour se consoler d'un devoir.

A l'égard du public, le directeur est également abrité, invulnérable. Ce n'est plus un *voleur* de subvention, ce n'est plus un *intrigant* qui est venu de Paris avec un privilége. Ce n'est plus un *banqueroutier* qu'il faut faire sauter, parce qu'il y a dans la ville M... chose, qui a plus d'argent, plus d'habileté que lui. La position, par sa dépendance, devient inattaquable ; car, sachez-le bien, dans toutes les villes, surtout dans les plus terribles en cabales féroces, la personnalité du directeur joue un rôle bien plus considérable que celui des acteurs. C'est souvent lui qu'on soufflète sur la joue de ses débutants. On ne les trouve pas mauvais ; c'est égal, on les siffle, on les hue. — « Faisons culbuter sa troupe, et il culbutera ! » Cent faits constatés prouveraient cette assertion.

Cette animosité, ces violences individuelles, dont la masse du public est aussi la victime à l'endroit de son repos et de ses plaisirs, n'ayant plus de raison d'être, cesseraient tout naturellement. Si l'on critique encore, ce sera moins haut ; mais on ne sifflera pas le maire comme on me sifflait sur le Broglie de Strasbourg, on ne cassera pas ses carreaux comme on cassait les miens chez M. Flach, le restaurateur qui vint, un certain jour, m'éveiller à cinq heures du matin pour me dire que l'empereur *n'était plus* mort... On ne l'aurait jamais cru si bon prophète, ce brave homme.

Par les villes commanditaires, tout sera donc changé, rénové; l'habitude de se comporter paisiblement dans la salle du spectacle se rétablira, y ramènera les gens et les femmes redoutant le tapage; les acteurs, moins troublés, seront meilleurs, les représentations des nouveautés ne seront plus de mauvaises répétitions générales, forcées, de par le caissier, d'aller plus vite que la mémoire et l'étude, pour obtenir une recette indispensable à payer la quinzaine; étant plus soignées, mieux sues, mieux montées, les pièces feront assez de plaisir pour être jouées plus souvent. Les troupes auront le temps de se former, de se connaître, de s'harmoniser par l'ensemble.

Enfin, c'est le point important, la dépense du spectacle étant, ne l'oublions point, calculée sur le *produit annuel* qu'il peut donner, la ville n'aura guère de déficit à craindre; au pis-aller, s'il arrive qu'il y en ait un, il ne sera jamais bien considérable.

La ville, toujours exempte des rigueurs de plusieurs loyers, de la ruine des emprunts usuraires, ne courra jamais le danger de faire faillite, de fermer son théâtre, et par toutes ces raisons, elle le verra renaître, fleurir, et probablement réaliser des gains jusqu'alors inconnus, qu'elle réservera pour les cas à venir, ou dont elle fera profiter ses pauvres et ses travaux d'embellissements.

Pourquoi donc, je vous le demande à genoux, pourquoi les habitants, les autorités de la province ne seraient-ils pas amenés à comprendre qu'un spec-

tacle est une charge de ville? qu'il n'y a aucune raison sérieuse, valable, pour qu'un théâtre ne soit pas regardé comme un grenier à blé, comme un abattoir, comme une école d'adultes, ou même, si l'on veut, comme une maison de fous.

Je vous en conjure, ne me soutenez donc plus qu'une ville ne peut pas se faire son petit théâtre à elle-même, et comme pour elle! Elle seule, au contraire, aura tous les droits incontestables, indiscutables vis-à-vis son public, de lui en donner, comme on dit, pour son argent.

Peut-être, répliquera-t-on, ce public, ces habitants, ne seront-ils pas encore contents? Ceci, je m'y attends bien un peu : le blâme et la plainte sont deux des besoins les plus doux pour l'humanité et si aisés à satisfaire! Le cas échéant, je vous conseillerai de leur répondre par ce que je vais vous dire dans le chapitre suivant.

IX

Discussion à propos d'argent.

Des moyens d'établir un revenu pour le théâtre, dans toutes les villes ; — de contenter les petites, récalcitrantes à la suppression de leur cher opéra.

L'auteur de cette brochure est fou, murmurent peut-être tout bas, en lisant ces articles, quelques secrétaires de mairies ou amateurs de spectacles. Un abonné d'une de nos grandes scènes de province ne s'est pas contenté de cette simple qualification, et entre autres moins douces, il m'a écrit que j'étais un *triple fou*. — Je vous demande pardon, mes chers lecteurs, si je ne partage pas entièrement cette opinion ; mais cette expression, assez talon rouge, de *triple fou*, je ne l'accepte qu'en partie. Un peu fou, mon Dieu,... je ne dis pas, je pourrais en convenir, uniquement pour ne pas humilier mes nombreux camarades, dont, peut-être, vous faites partie à votre insu ?... Dans tous les cas, je ne m'en fâche point : le titre de fou a toujours été donné à la plupart des inventeurs non encore brevetés; à ceux qui ont voulu créer quelque chose, découvrir un monde, imaginer ou perfectionner une machine — l'Amérique, la vapeur ; — des recherches, des procédés bien moindres encore, ont été salués par cette appellation. Cela est reconnu, on est fou dès l'instant où l'on a une idée, vis-à-vis de ceux qui n'en ont point, et

surtout vis-à-vis de ceux qui ont une idée opposée ou un peu différente de la nôtre.

— Mais, ma foi, oui monsieur, me répliquait l'autre jour un membre d'un conseil municipal avec qui j'avais à peu près le dialogue suivant :

— Vous parlez bien à votre aise d'une ville de province qui ferait les fonds d'une exploitation de théâtre... Pour l'entretenir, ainsi que des comédiens, des comédiennes !... cela est insensé, immoral...

— Doucement, monsieur, si vous en parlez ainsi, c'est que vous détestez le théâtre, que vous n'en voulez point dans votre ville; alors il est inutile que nous en causions.

— Mais, pardonnez-moi, j'aime assez aller quelquefois à la comédie... pourvu que ce soit de l'opéra !... et je tiens à ce qu'il soit bon.

— Avec la combinaison que j'ai l'honneur de vous soumettre, on pourra vous en offrir un aussi bon que vous le voudrez, l'*autoriser* même dans les villes où je demande qu'il soit *interdit*. Elles n'auront qu'à prouver qu'elles ont les moyens de s'en donner le luxe, qu'elles sont assez riches pour payer leur gloriole musicale.

— Ah ! ah ! vous revenez sur votre mesure prohibitive ?

— Du tout, je la complète, je la justifie en la motivant.

— Quand on lui parlait des *Mazarinades*, le célèbre cardinal disait : — Ils chantent, ils paieront. — Moi, je vous dis : Payez, on chantera. On chantera

ou bien ou mal, cela dépendra du prix que vous y mettrez!

— Voilà! de l'argent! toujours de l'argent!...

— Dame, vous êtes dilettante, et comme le comte Almaviva :

De ce métal si précieux,
Vous savez la magique puissance?...

— Sans doute, mais vous puisez à pleines mains dans notre caisse municipale. Elle n'est pas très-garnie... Nous venons de faire un petit boulevard avec une fontaine qui nous a mis à sec...

— Bah! vous êtes peut-être endettés?

— Certainement!

— Oh! tant pis. J'espère cependant que vos créanciers ne feront pas saisir vos octrois, que votre ville ne sera pas arrêtée et mise à Clichy.

— Coq-à-l'âne, monsieur!.. Quand une commune est obérée...

— D'accord, mais si vous êtes à bout de ressources, que vos revenus soient engagés, que vous ne puissiez pas vous faire autoriser pour un emprunt, ou une imposition extraordinaire, ne croyez-vous pas qu'il serait possible de solliciter, d'obtenir quelques centimes additionnels... quelque chose comme le décime de guerre?... Hé! hé!... le décime du spectacle?... Pour combattre les ennemis du théâtre, ce serait peut-être une idée!

— Monsieur, je vais recommencer à vous injurier, Que diable ! si vous vous moquez de moi !

— Pas le moins du monde ; j'essaie de vous parler raison en riant, je tâche d'égayer un peu la matière que je veux traiter avec vous.

— Il n'est pas permis de plaisanter à l'égard des contribuables... Les fonds municipaux, c'est l'arche sainte, monsieur !

— Nous lisons bien que David a dansé devant elle... Mais enfin, soit, parlons aussi sérieusement qu'un rapporteur de budget ou qu'un directeur convoquant sa troupe et lui annonçant qu'il faut *fermer* ou se mettre en société... je vais prendre le ton sérieux.

Votre ville aime le théâtre, vous avez besoin d'un théâtre, ou la réorganisation générale des théâtres en France vous oblige d'en avoir un qui soit dans les conditions de durée, annuelle ou temporaire, et des genres dont ses produits en recette peuvent permettre et garantir l'exploitation.

Eh bien ! que le gouvernement l'exige ou non, je veux moi, en vue des intérêts généraux de l'art dramatique, de votre public, des artistes, des directeurs, des auteurs, des compositeurs, je veux que la ville fasse les fonds nécessaires au spectacle, afin qu'elle en ait un selon ses goûts, ou selon ses ressources, afin que sa viabilité soit assurée ; afin que la ville retire les avantages moraux et matériels de son existence, sans risquer de payer sa mort, en perdant la subvention, s'il n'a pu vivre, et en profitant de ses bénéfices s'il a vécu et prospéré.

Vous me répondez que la caisse municipale n'est point en position de faire face à la dépense d'un théâtre. J'ai peine à concevoir qu'elle soit hors d'état de fournir quelques avances à une entreprise, qui, après tout, ne coûte guère qu'au moment où elle rapporte; dont les frais de la veille peuvent en partie être couverts par la recette du lendemain, ne constituant ainsi qu'un déboursé à bref délai, d'une semaine ou d'un mois à l'autre, le va et vient d'un bureau de change, que supporte la plus mince maison de commerce ou de banque; mais, néanmoins, j'adopte cette impossibilité financière qui disparaîtra dès que les voies et moyens en seront étudiés.

Sans me jeter dans le labyrinthe de la discussion, je vais très sérieusement vous proposer l'examen de TROIS combinaisons nouvelles, toutes trois susceptibles d'établir, de créer, d'assurer un revenu fixe à toute entreprise de théâtre.

— Voilà qui sera au moins assez curieux !

—Pour donner un corps à nos idées, une base à nos calculs, nous allons, si vous le voulez bien, prendre pour exemple, pour terme de comparaison, le théâtre de Strasbourg. Nous allons, cette fois, chercher et trouver le moyen de sauver et de maintenir une entreprise qui intéresse toute la ville, car tel individu rentier ou marchand, qui ne met pas les pieds une fois par an au théâtre, n'est cependant pas fâché que ce même théâtre verse 16,000 fr. par année pour les établissements de bienfaisance, ou soit utile à une partie de son commerce, a celui de son frère ou de

sa famille; produise dans la ville un roulement de fonds incalculable, attire dans les hôtels, les cafés, les logements, bon nombre d'étrangers ou les retienne vingt-quatre heures de plus, et à cet égard ait bien plus d'influence que le clocher de la cathédrale ou le tombeau de Maurice de Saxe, qui ne peuvent les arrêter que quelques heures. Il n'y a qu'un homme qui puisse faire marcher et conduire à bien cette entreprise; cet homme, je ne le connais pas, parce que je l'ai rarement vu; mais je le connais de nom, parce qu'on m'assure qu'il existe; cet homme c'est... le public de Strasbourg. En effet, si le théâtre est fait pour lui, et en est abandonné, cela est injuste...; s'il est fait pour lui, il doit être soutenu par lui. Tous les établissements utiles d'une ville sont créés, soutenus ou entretenus par les contribuables. Comme un théâtre, quoique important pour les intérêts de tous les habitants, n'est cependant pas un objet d'une nécessité générale, et d'une consommation absolument publique, la contribution ne peut être que volontaire; autrement sa prospérité serait toujours certaine. Qu'on suppose un moment que les 20,000 habitants riches ou aisés de la ville fussent forcés par un impôt de donner chacun un franc par mois pour l'entretien du spectacle, il aurait 20,000 francs de revenus par mois, et alors il prospérerait toujours. Mais par une imposition volontaire, on peut arriver au même résultat, et pour cela, voici le projet que j'ai l'honneur de proposer. Il repose sur trois combinaisons principales et diffé-

rentes ; la réussite d'une seule aurait l'effet désiré ; mais, comme toutes trois peuvent trouver des approbateurs, elles peuvent aussi, ne réussissant qu'en partie, atteindre le but général par la réunion de leurs résultats.

— Écoutez donc, avec patience et sans trop d'ennui, ce que je vais avoir l'honneur de vous lire.

X

Création du capital théâtral.

Trois combinaisons. — Première : Mise en actions. — Deuxième ; Mutualité des habitants. — Troisième : Location de la salle au public.—Conclusion.

Première combinaison.

Le théâtre de Strasbourg sera mis en actions ; une société en commandite sera formée, et avant d'aller plus loin, il est bon de faire tout de suite remarquer que, malgré la *commanditomanie* qui s'est emparée de l'époque et les critiques dont elle est le sujet, le système de société est le seul qui offre des chances certaines de réussite, quand il est appliqué à des entreprises qui n'ont rien de fantastique, de *puffique* ou de *macairique*.

Il s'agit ici d'un établissement qui existe, qui a un matériel considérable, un privilége sans concurrence, une marche connue et des produits impossibles à détruire; il faut qu'il perçoive une somme de 130,000 fr. environ chaque année; mais cette somme n'est pas suffisante pour couvrir la dépense, qui excède trop souvent les ressources d'un seul individu.

Mettez-le donc à même de faire plus de dépenses, puisque c'est là l'unique moyen de faire plus de recettes, et par le seul fait que vous serez intéressés à son entreprise, elle prospérera ; car il n'a besoin que d'avoir l'assurance de recouvrer les capitaux nécessaires pour jeter plus d'éclat et obtenir de plus grands

produits. Son succès sera certain, quand vous serez en même temps et producteurs et consommateurs. Dès-lors, ni lui ni vous ne courrez plus aucune chance; vos capitaux seront assurés par vous-mêmes, les garanties et les intérêts de vos fonds seront entre vos mains.

Plan d'une mise en actions du théâtre.

Une société sera formée pour trois ans au capital de cent milles francs, représentée par cent actions, au prix mille francs chaque, qui, une fois versés, ne pourront, en aucun cas, entraîner aucune nouvelle mise de fonds.

1° Cette société sera formée à l'effet d'obtenir un privilége de cinq années au moins ;

2° D'acquérir toutes les parties de divers mobiliers de matériel appartenant à des tiers.

Ces actions participeront, 1° à la propriété du privilége dramatique, lequel privilége donne droit à une subvention municipale de 20,000 fr. et à un bail du café de la salle de spectacle, loué au moins 1600 fr. par année (1).

2° A la propriété d'un matériel de théâtre, consistant en plusieurs centaines de partitions et parties d'orchestre complètes d'opéras, drames, vaudevilles ; en environ mille brochures de différents ouvrages,

(1) Tous les chiffres et calculs appliqués au théâtre de Strasbourg ont été vrai ; ils ne le sont plus, je le sais : vous pourrez les décomposer à votre gré. Ils me servent ici d'outils arbitraires.

beaucoup de costumes de magasin, vieux et neufs; une grande quantité de décorations et des matériaux pour en établir de nouvelles, ainsi qu'un matériel d'atelier de peinture, meubles, etc.

Ces actions recevront un intérêt à raison de cinq pour cent payable par semestre. Chaque année, au mois d'octobre, aura lieu le paiement du dividende d'intérêt à cinq pour cent; ensuite, le paiement d'une somme de 3000 fr. comme traitement du directeur-gérant.

La même opération aura lieu au mois d'avril pour le second semestre d'intérêts des actions, et le second semestre du traitement particulier du directeur-gérant, qui, dans tous les cas cependant, ne sera servi qu'après le paiement de cinq pour cent aux actionnaires ; sur l'excédant, un fonds de réserve de 2000 fr. sera fait et destiné à l'établissement de décors, machines, ou à tous autres frais imprévus qui pourraient survenir; le surplus viendra augmenter le produit des actions.

Tout actionnaire qui voudra se rendre locataire d'une loge, avec faculté de la sous-louer, jouira de l'avantage d'une remise de 100 fr. sur le prix de la location d'une année, et de celle de 50 fr. pour une location de six mois; aucune remise ne lui sera accordée pour une location d'une moindre durée de temps. Chaque actionnaire jouira encore de l'avantage de donner gratuitement quatre billets par mois, c'est-à-dire une place par semaine, qui à 2 fr. 50 c. chaque, représentera 10 fr. par mois.

Pour la première campagne de huit mois en billets,	80 fr.
Intérêts de l'action,	33 50
Réduction sur la loge louée,	100
Total,	213 50
Pour la deuxième année, de onze ou douze mois,	270
Pour la troisième année,	270
Total des avantages,	753 50

De telle sorte que si, contre toute attente, après trois années, le fonds social se trouvait absorbé, et le gérant insolvable, chaque actionnaire n'aurait subi une perte réelle sur le capital de chaque action que de 230 fr.
Ci plus haut, 770

Total, 1000 fr.

Sur les cent actions établies, quinze appartiendront au directeur-gérant, sans mise de fonds, comme possesseur du privilége, comme chargé de l'exploitation et comme propriétaire d'une grande partie des objets indispensables à l'exploitation. Quel que soit, au reste, le nombre des actions placées au-dessous du nombre cent, l'opération n'en aura pas moins lieu, et les avantages ne changeront en rien pour ceux qui les auront souscrites, lors même qu'ils ne seraient que cinquante, quarante et même moins ; seulement alors le directeur-gérant,

obligé de faire face par lui-même à une plus forte somme de dépenses et d'obligations, viendrait dans le partage des bénéfices en proportion du nombre d'actions qui ne seraient pas prises par des tiers, et dont il se trouverait chargé (1).

Tout propriétaire de deux actions pourra se faire représenter, chaque semaine, tous les livres et pièces comptables de la société.

Un caissier sera choisi par elle et devra fournir un cautionnement.

On le répète, ce système ne présente aucune chance défavorable, et chacun peut concevoir aisément que, lorsque les principales familles d'une grande cité s'intéressent à un théâtre, nécessairement elles y viennent, et par suite y attirent beaucoup d'autres personnes. Donc quand un théâtre a du monde, il a tout ce qu'il lui faut ; et il en aura, par la conséquence du projet actuel. Beaucoup de maisons qui profitent de l'existence d'un théâtre, sans y prendre aucune part, seront tenues d'y contribuer. Ainsi, les fournitures du théâtre ne seront traitées de préférence qu'avec des personnes ayant, au moins, une action ou un abonnement par souscription, depuis l'imprimeur jusqu'au marchand de bois et au fabricant de chandelles.

(1) Ce cas a dû être prévu, à cause de la nouveauté de ce moyen, des doutes ou des défiances qui, dans l'esprit de quelques personnes, pourraient se rattacher au système des actions.

Deuxième combinaison.

Dans le doute ou la difficulté de voir se placer toutes les actions, il était essentiel de proposer une autre mesure qui pût assurer une recette fixe et certaine au théâtre, et la voici :

Mutualité pour le théâtre.

Ce mode d'abonnement consistera dans l'obligation signée, par un certain nombre de personnes, de louer pour toute la campagne une loge, une stalle ou une place numérotée, soit au parquet, soit à l'amphithéâtre ou galerie du premier rang.

La souscription sera souscrite à l'ordre du directeur ; elle sera personnelle et nominative pour le souscripteur, surtout quant aux places isolées et numérotées ; et quant aux loges, elle ne sera permutable que des père et mère aux enfants. Cependant le remplacement des titulaires pourra avoir lieu, en cas d'absence ou d'un voyage de quinze jours au moins ; ils devront alors faire savoir au bureau du contrôle qu'elles seront nominativement les personnes qui pourront, en nombre égal, habiter leurs loges pendant qu'ils seront absents. La permutation pure et simple ne sera admise que pour MM. les officiers qui viendraient à changer de garnison (1).

(1) Cette condition est de toute nécessité, sans quoi la mutualité protectrice du théâtre disparaît entièrement si une loge, payée pour une seule famille, peut servir à donner le spectacle à plusieurs autres de la ville, ou à des étrangers de passage.

Deux loges aux baignoires, deux loges aux premières, et deux aux troisièmes seront réservées et dites loges des étrangers.

Quant aux places du parquet, de la galerie et de l'amphithéâtre, elles seront toutes numérotées, et les deux tiers au moins devront en être loués par des souscripteurs, pour huit mois, ou au moins pour quatre mois.

Aucune location de stalles, de loges ou de places numérotées ne pourra être souscrite pour moins de quatre mois : il ne sera reçu d'abonnements au mois ou au trimestre qu'à des conditions différentes.

Prix de la souscription.

Loge de 8 places à 20 fr. chaque :
 Pour quatre mois, 600 fr.
 Pour huit mois, 1120
Loge de 4 places à 20 fr. chaque :
 Pour quatre mois, 300
 Pour huit mois, 560
Baignoires de 4 places :
 Pour quatre mois, 260
 Pour huit mois, 520

Plusieurs baignoires recevraient des améliorations à l'intérieur.

Stalles pour 4 mois, un homme, 75 fr.
— une dame, 60
— pour 8 mois, un homme, 125
— une dame, 112

Place numérotée au parquet, à l'amphithéâtre, ou à la galerie des premières.

Pour 4 mois, un homme,	50 fr.
— une dame,	40
Pour 8 mois, un homme,	80
— une dame,	70

Place numérotée au parterre.

Pour 4 mois,	30
Pour 8 mois,	50
Aux troisièmes, pour 4 mois,	30
— pour 8 mois,	48

Toutes les locations de loges pour un seul mois seront payées à raison de 5 fr. de plus par personne.

Stalle pour un seul mois, homme,	22 fr.
— dame,	18
Abonnement pour un seul mois, homme,	15
— dame,	11

Toute autre catégorie ne serait plus admise.

En raison de ce changement de mode, les prix des billets de bureau et certaines places subiraient des changements; des loges seraient mises en galerie et le prix en serait réduit. Afin d'arriver à un chiffre de recettes capitalisées, pour ainsi dire à l'avance, pour les loges de premier et deuxième rangs, qui contiennent plus de 340 places, il faut trouver 270 locataires qui donneront environ, 5,004 fr.

Le parquet, l'amphithéâtre et la galerie contiennent 566 places; il faut trouver de 300 à 350 personnes qui, par la

moyenne, donneront environ, 3,800
par mois 9,200 fr. qui feront pour les 8 premiers mois, une somme d'environ 73,000

Recette éventuelle sur les représentations, en en supposant dix à 80 fr. en semaine et celles du dimanche à 600 fr., donneront environ 3,200 fr. par mois, pour les premiers huit mois, 25,000
et sur les huit abonnements suspendus, qui auraient lieu seulement dans le cours des huit mois de la première année, pour chaque mois, 1000 fr., pour huit mois, 8000 fr.

Certainement c'est *caver* au plus bas les recettes éventuelles que compter seulement pour chaque mois environ, 3,200 fr.

Récapitulation.

Loges, souscription,	73,000 fr.
Recettes ordinaires,	25,000
Abonnements suspendus,	8,000
Bals,	10,000
Café,	1,600
Subvention,	20,000
	137,600 fr.

Les *redoutes* qui revivraient alors, les droits sur les concerts, sur les curiosités, donneraient aisément un chiffre total de recette de 140,000
La dépense, calculée à 16,000 fr. par

mois, donnera, pour les huit premiers mois, 128,000
Le bénéfice serait donc de 12,000
Pour payer les intérêts des actions à 5 pour cent, 5,000 fr.
Resterait pour le gérant, 7,000

Comme on le voit, le capital avancé par les sociétaires de la mutualité demeurera intact. Il ne servira donc qu'à faciliter l'opération entière, à produire des intérêts et très probablement des bénéfices. La question se réduit à savoir s'il est possible de trouver dans Strasbourg un nombre de 5 à 600 souscripteurs de loges ou d'abonnement. Cette question n'a rien d'insoluble, car les registres prouvent que le nombre général des abonnés en loge ou au parquet s'est élevé souvent au chiffre de 700 personnes dans de certains mois, dont 145 militaires seulement. Mais d'autres mois, qui précédaient ou qui suivaient, n'en présentent plus, que des nombres très inférieurs.

Cinq ou six cents personnes désirant et pouvant suivre le spectacle pendant une campagne de huit mois, existent, sans aucun doute, dans toute population d'environ 50,000 âmes ; et si, ce qui est possible, ce nombre se trouvait plus considérable, il serait très facile alors d'établir un tarif de condition encore plus modiques, tout en atteignant la même somme mensuelle; car dans une salle qui contient 1500 places, si l'on pouvait être certain de réunir 1000 souscripteurs annuels, le prix de chaque place

pourrait sur le champ être réduit à la plus basse proportion, qui donnerait toujours le chiffre total exigé pour soutenir l'entreprise (1).

Plusieurs personnes ayant pensé qu'une autre combinaison serait également bien accueillie, en répondant aux désirs souvent manifestés de trouver au théâtre des prix plus modérés, voici en quoi elle consisterait.

Troisième combinaison. — Location de la salle au public.

Une souscription sera ouverte (assurée et garantie par la signature et l'engagement des souscripteurs) pour 10,500 billets par mois ; savoir :

Pour le parquet et galerie, 5,000 billets, à 1 fr. 50 c. chaque.	7,000 fr.
Pour les loges du premier ou second rang, et baignoires, 2,000, à 2 fr.	4,000
Parterre, 1,500, à 1 fr.	1,500

(1) Du reste, la tentative de ce projet peut facilement témoigner du besoin ou du goût que le public de Strasbourg (ou de toute autre ville) peut avoir pour le théâtre, et démontrer en même temps ce que peut être ce théâtre, et comment un directeur peut le monter ; quelle troupe il peut avoir, quel orchestre, quel répertoire il peut composer, quels costumes, quelles décorations il peut présenter à ses spectateurs ; enfin, s'il peut ou non être constitué d'une manière satisfaisante, convenable et même morale... Avec la réussite de cette Mutualité, le directeur peut tout faire.

Troisième, 200, à 75 c. 1,500
Le produit des 10,500 billets ci-dessus
 serait de 14,500

Chaque souscripteur s'obligerait à prendre et à employer au moins dix billets chaque mois, ce qui donnerait, pour dix des représentations du mois, 1050 places d'employées sur les 1,500 disponibles.

Chaque place de souscripteur serait *numérotée* à tous les rangs et étages de la salle. Chacun des souscripteurs aux billets des loges serait toujours libre d'en composer une entière, dont il s'assurerait la jouissance et la libre disposition.

Au moyen de cette combinaison plus indépendante, plus économique pour le public, et plus profitable pour l'entrepreneur, chacun des souscripteurs devient entièrement maître de disposer comme *il l'entendra*, et en faveur de *qui il voudra*, des billets qu'il aura souscrits. Ces billets étant payés à l'avance, de mois en mois, il en pourra faire profiter qui bon lui semblera, sans aucune sujétion ni contrôle ; et comme il restera toujours dans la salle plus de 500 places disponibles, la moitié des souscripteurs à une seule place pourra fort aisément disposer de deux de ses cartes pour chaque spectacle, avant d'être exposé à ne plus trouver de places vacantes.

Un dimanche sur dix seulement serait réservé pour une représentation en dehors de la souscription.

Après une réalisation favorable du projet actuel, une troupe serait composée du mieux possible. Les artistes seraient formellement engagés pour fournir,

non point les *trois rôles de débuts*, consacrés par un vieil usage et qui permettent trop d'erreurs ou de jugements injustes, soit pour ou contre, mais pour fournir un *mois entier d'épreuve*, et, par conséquent, jouer le temps nécessaire pour être connus autrement que par trois rôles.

Pendant ce mois d'épreuve, ils auraient l'avantage d'être vus et entendus par une masse de spectateurs ; ce ne devraient être ni les sifflets ni les applaudissements qui décideraient de leur admission ou de leur rejet ; mais seulement une réunion compacte d'opinions raisonnées et raisonnables, qui, recueillies par un moyen quelconque, par le mode de scrutin que les actionnaires, les souscripteurs ou le comité qu'ils formeraient conviendraient d'adopter. Le public, sachant qu'*un sifflement* ou qu'*une claque* de plus ou de moins ne rendrait point un jugement sans appel et sans cassation, s'abstiendrait de ces signes bruyants, de ces vacarmes trop souvent irréfléchis, et sur lesquels il y a dans les deux sens trop souvent à revenir. Quel que fût donc l'accueil fait, pendant les premiers jours, à tels ou tels artistes, depuis le premier ténor jusqu'au premier chef d'orchestre, ils ne pourraient se regarder ni comme repoussés, ni comme admis, avant la dernière semaine du *mois consacré aux épreuves* et au prononcé du jugement définitif. Néanmoins, comme l'effet des premières représentations a toujours une grande signification, le directeur, averti de la valeur de tel ou tel, se tiendrait sur ses gardes pour avoir,

avant la fin du premier mois, un remplaçant dans tel ou tel emploi où il prévoirait une vacance; de telle sorte qu'il ne serait plus exposé à payer *la moitié d'une ariette mille francs* pour un mois d'avance et les frais de voyage. La cruauté de cet usage ridicule explique pourquoi les pauvres entrepreneurs se donnent souvent tant de peines pour défendre les sujets qui ne semblent pas plaire du premier abord; c'est qu'ils veulent sauver des sommes énormes compromises! Les artistes, traitant avec une entreprise qui, par le fait d'une société constituée, aurait toute sécurité de garantie, accepteraient volontiers des conditions qui leur assureraient des engagements de plusieurs années, et, par cela même, le public aurait bien plus de certitude de voir se former une excellente troupe (1).

Par ce procédé, simple et franc, il ne sera pas possible de redouter la moindre surprise pour le public ou la moindre finesse, le moindre tour d'esprit du directeur; voilà pour le public et voilà pour le présent.

Pour l'avenir—si cet essai d'un mode régénérateur du théâtre obtient tout le succès qu'il peut avoir — il portera, pour les années prochaines, les plus heu-

(1) Par suite de cette amélioration, le public ne serait plus exposé à des réhabilitations très singulières sur des arrêts trop précipités, ou à condamner, pendant huit mois, l'artiste qu'il avait d'abord absous pendant huit

reux fruits. Ainsi il liera une année à l'autre, et les deux campagnes s'enchaîneront avec des garanties pour le public, en ce sens que les engagements seront faits pour plusieurs années avec clause de résiliation, à la volonté du directeur, en prévenant les artistes trois ou quatre mois avant la fin de chaque campagne.

Ainsi le théâtre ne sera plus exposé à faire des pertes sensibles pour le public, en laissant partir des artistes aimés et souvent impossibles à remplacer dans la faveur générale, et il pourra, en ne renouvelant qu'une partie de sa troupe, conserver un ensemble et un répertoire toujours difficiles à établir, qui ne s'obtiennent que vers la fin des hivers, et qui ne sont appréciés qu'au moment de ne pouvoir plus les conserver.

Cet exposé de plans très simples, très compréhensibles pour qui prendra la peine de les examiner, et applicables à tous les théâtres, dans toutes les villes de province—sauf à élever ou abaisser l'échelle de proportion des calculs; — cet exposé devra être publié à 2,000 exemplaires, adressés à 2,000 personnes et tirés sur papier qui pourra recevoir les notes marginales, les observations écrites que chacun jugera devoir y faire. Il contiendra, pour ceux qui y donneront leur adhésion, *un modèle de souscription* pour les locations de loges ou les places, et pour ceux qui voudront souscrire aux *actions* qui sont créées.

— Comme bien vous le pensez, Monsieur, les

rouages de cette machine à battre monnaie pour le théâtre n'ont pas été improvisés par moi. Ce n'est pas d'aujourd'hui que j'en ai observé les ressorts. C'est une vieille montre à répétition, soit dit sans jeu de mots, que je viens de remonter pour vous en soumettre le mouvement, vous en offrir la clé et vous prouver qu'elle pourrait sonner l'heure de la renaissance des spectacles en province.

.

— Ah! çà, mais puisque vos combinaisons, vos idées sont si bonnes, me dira-t-on peut-être avec un léger sourire d'incrédulité, pourquoi donc ne les avez-vous pas mises à exécution quand vous étiez directeur ?

— La question est tout à fait naturelle et attendue. Ma réponse sera aussi courte que vraie : l'idée m'en vint alors, mais trop tard. — Après deux campagnes désastreuses, on songe plutôt à prendre sa retraite qu'à risquer de nouveaux combats. Le malheur a sa monotonie, l'ennui vous gagne, vous écrase, le courage vous manque, et vous abandonnez tout! — A ce triste jeu des directions théâtrales, comme à tous les autres, le joueur trop prudent quitte souvent la partie à l'heure où la chance allait lui revenir et où il aurait pu se refaire. D'ailleurs, en présence des procédés galants dont j'ai donné un spécimen, et dont un directeur est souvent l'objet, on sentira qu'il arrive un moment où il n'a plus qu'un seul désir, celui de se sauver au plus vite.

Et puis, il faut le reconnaître, malgré l'excellence

de ces derniers moyens d'assurer les subsistances théâtrales, de créer des greniers à recettes, d'amener les *consommateurs* à devenir les *producteurs ;* ces moyens, dis-je, sont d'une mise à exécution qui présente d'assez grandes difficultés pour un directeur particulier, les trois quarts du temps étranger à la ville où il vient muni d'un privilége, qu'il a souvent disputé à plusieurs concurrents jaloux et déjà ses ennemis.

Les théâtres, ces lits de Procuste, sont comme les trônes; ils ne manquent jamais de prétendants.

Outre la malveillance de ses rivaux, il ne peut rencontrer chez les autorités qu'un accueil poli mais froid, et chez le public une grande indifférence pour le moins. Heureux s'il n'est pas précédé par des préventions insultantes et des calomnies sourdes. Dans tous les cas, il ne trouve ni confiance ni sympathie. Il ne connaît ni l'esprit, ni le caractère, ni la fortune des habitants en masse, ni les individus influents qui pourraient écouter, comprendre, faciliter des projets ou des expédients financiers d'une telle importance. Pour parvenir à les exposer, à les développer avec quelques chances d'adoption, il lui faudrait tout son temps, six mois, un an peut-être de démarches, de visites, de discours, de mémoires, de notes. Il n'ose pas même entreprendre une pareille tâche. Il faut qu'il ouvre son spectacle, et dès lors sa vie entière est absorbée par la multitude des soins dévorants de chaque heure, de chaque minute.

Quelle différence pour les autorités municipales !

elles seules ont toutes les facilités qui lui manquent. Sur un rapport clairement explicatif, elles peuvent, en deux ou trois séances du conseil, adopter un résolution et statuer que le théâtre de leur ville sera, s'il leur plaît, réédifié une bonne fois, d'une façon inébranlable, pour aussi longtemps que leur ville sera une ville qui aura des habitants, et cela par un de ces quatre moyens :

1° Par les fonds municipaux ;

2° Par la *mise en action* de l'entreprise ;

3° Par une *mutualité* des principaux habitants ;

4° Par le *mode d'une location de la salle.*

A l'égard des trois dernières combinaisons, j'appuie de nouveau sur la nécessité de les étudier, de les apprécier, afin de s'en rendre compte et de bien comprendre ceci : — quoiqu'elles soient toutes les trois différentes, distinctes, séparées, elles peuvent néanmoins se rapprocher, se réunir ; car, dans le cas où chacune d'elles ne serait adoptée que par le *tiers* seulement des personnes amateurs ou intéressées à l'existence du théâtre, le but unique n'en serait pas moins atteint, puisque, chacune d'elles étant adoptée par *un tiers* des partisans de l'entreprise, et ces *trois tiers* formant l'ensemble des résultats demandés, le problème tout entier serait donc résolu, la recette serait réalisée, et le revenu fixe trouvé.

Voulez-vous, mettant tout au pire et retournant ma proposition, supposer que, des trois dernières combinaisons offertes au choix et au concours des

habitants, une seule puisse réussir, mais ne réussir qu'en partie, pour la moitié ou le tiers de son effectif demandé ? n'importe ! pratiquez-la encore, et si les autorités sont effrayées par ce grand fantôme de *direction* du théâtre au compte de la ville, fantôme sur lequel pourtant elles n'auraient qu'à souffler pour le faire disparaître ; si elles ont reculé devant lui ; si elles veulent persister dans la mauvaise voie des directions subventionnées *à leurs risques et périls*, suppliez ces autorités d'appuyer, de décider la proposition et l'adoption des combinaisons ci-dessus. Par la réussite de l'une d'elles, même partiellement, vous aurez encore diminué ces dangereux *risques et périls*, écueils inévitables dans une mer si féconde en naufrage !

Nonobstant toutes combinaisons, même les miennes, je persiste à le penser, et je le crierai sur les toits, l'entreprise du théâtre par la ville, avec directeur appointé et intéressé, sera toujours mille fois préférable.

Par elle, vous faites mille fois mieux que de le subventionner d'avance, que de le secourir quand il périt ; les pompiers, qu'on n'appelle que lorsque la maison est en flammes, ne peuvent pas toujours la sauver.

En avançant à courte échéance la somme qu'il faut pour défrayer votre spectacle, vous le soutenez. En le soutenant, vous le rendez possible ; en le rendant possible, vous le rendez durable ; par la durée vous le rendez meilleur, et en l'améliorant, vous le rendrez profitable.

O villes, croyez-moi, chargez-vous de vos théâtres !... vous serez bénies par les habitans, les directeurs, les acteurs, les auteurs, par toutes les muses éplorées... et par votre très humble serviteur.

—

Je pourrais bien, par un intérêt de vanité bête, avant de terminer ce travail, descendre dans les antres inextricables de la discussion, répondre à quelques écrivains de talent, de bonne foi et à quelques-uns de mes contradicteurs ; discuter les propositions avancées, comme celles par exemple de donner des *diplômes* à tous les comédiens, et dire que tous les médecins en ont un, ce qui ne fait pas que tout le monde veuille de chacun d'eux ! — celle d'ordonner que le public *acceptera la troupe telle que le privilégié l'aura formée*, attendu qu'il sera *responsable de sa gestion*, chose qui ne me paraît nullement nouvelle, puisqu'elle amène depuis longtemps les faillites, les réunions d'acteurs en société, les fermetures de salles, c'est-à-dire la destruction lente et graduelle de l'art dramatique, déjà réduit à ne vivre plus guère en province que six ou sept mois par an.

Je ne ferais que me répéter, et toutes ces répliques fatigueraient, ennuieraient beaucoup de gens, moi le premier. Elles auraient de plus le désavantage ordinaire de ne pas faire changer d'un mot les opinions de mes dissidents. N'étant pas disputeur, je

laisse à chacun les siennes ; mais comme eux tous, je garde la mienne, quand je la crois fondée, quand je l'ai réfléchie et qu'elle est praticable.

Faire vaudra toujours mieux que dire.

Il me reste à souhaiter que les idées formulées dans ces observations, idées acquises par la pratique mère de l'expérience, émises avec toute conviction, puissent être utiles en quelque chose au pouvoir éclairé, au pouvoir aimant et comprenant les intérêts et l'importance du théâtre à Paris, du théâtre en province, enfin de l'art dramatique français, qui est presque à lui seul celui de toute l'Europe.

Vainqueur joyeux et conquérant paisible, il vient d'apprendre le turc et d'envahir l'Orient; bientôt, peut-être, il ira détrôner *l'orphelin de la Chine*, et, de par la France, notre art dramatique, nouvel Alexandre, régnera sur tout l'univers.

FIN.

TABLE DES MATIERES

Pages

I. — DES DÉBUTS EN PROVINCE. — La circulaire de M. le ministre d'Etat. — Il faut que tout commence. — Ouverture, première représentation ou débuts, c'est même chose; question de mots. — Interdiction du sifflet et de ses analogues tapageurs, qui n'ont jamais rien prouvé. — « Le *silence du peuple est la leçon des ténors.* » — De la peur du comédien. — Elleviou, *l'Enfant Prodigue.* — Huit mesures du *Barbier de Séville.* — Les *trois débuts*, ruineux pour les directeurs, cruels pour les artistes, perfides pour le public. — Le *Mois d'épreuve* rassurant pour l'acteur, économie pour la direction, certitude de jugement pour les spectateurs. 1

II. — DES ABONNÉS ET DES ABONNEMENTS. — Les tyrans du café, les Nérons de l'orchestre. — Chute et succès au billard ou aux dominos. — L'abonné à l'amour. — Notice de M. D. — Les abonnements refusés pendant le *mois d'épreuve.* — Louis XIV et Napoléon Ier. — Arrêté du ministre de l'intérieur, 25 avril 1807. — Le maréchal Soult, Louis XVIII, Charles X, Louis-Philippe. — Des abonnements militaires, en corps, et de leur rétablissement réglementaire.................................. 11

III. — DISPOSITIONS GÉNÉRALES. — De l'interdiction de l'opéra pour sa plus grande gloire. — Châtiment des directeurs qui s'en rendront coupables. — Des grands opéras à casse-cous. — Des soixante et quinze villes atteintes et convaincues d'incapacité à l'endroit du lyrique, sans compter les colonies ! — De l'amour pur et sans argent pour la musique. — *Guillaume Tell* à Strasbourg. — Un chef-d'œuvre.......................... 19

Pages

IV. — DES RÉPERTOIRES. — Avantages des auteurs, compositeurs, chanteurs, directeurs et spectateurs. — La suppression de l'Opéra. — Des bons chanteurs dans les mauvaises troupes. — De la restauration de *tous* les autres genres d'ouvrages dramatiques dans les villes dégrevées du genre lyrique — Corneille, Racine. — Talma, Rachel. — Potier et la tragédie. — Décret de Napoléon, 8 juin 1806. — Réglement d'attribution de genres ; interdiction de promenades ou invasions dans les domaines des voisins. — Chacun chez soi...... 29

V. — DES AUTEURS. — DES ACTEURS. — DES PIÈCES. — Le vaudeville. — Regnard, Dufresny, Lesage, Piron, Piis, Barré, Radet, Desfontaines. — Dupaty, Désaugiers, Moreau, Francis, Brazier. — Mélesville, Bayard, Dumanoir, Scribe, *notre maître à tous*. — Les bons acteurs d'autrefois, les mauvais d'aujourd'hui. — Les *acteurs pièces*, pourquoi ? — La province sans répertoire, parce que... — Les auteurs fainéants. — Les *petits* ouvrages et les *grandes machines*.................. 38

VI. — RESTRICTION. — EXTENSION. — DÉCENTRALISATION. — Faire moins d'argent pour en gagner davantage. — Pourquoi les *Français* partout et le *vaudeville* nulle part ? — Pourquoi pas la grande ou la longue comédie aux *Français* et le petit vaudeville au *Vaudeville*? — Les couplets et les faux nez. — Trois pièces par théâtre pour douze mois. — Les mauvaises mœurs et l'argot en province. — De son chômage en fait de nouveautés possibles. — Léon Gozlan et les auspices pour les auteurs........................... 46

VII. — SALLE DE SPECTACLE. — LOYERS. — MATÉRIELS. Des décors, magasins de meubles, costumes, accessoires, bibliothèques de musique, brochu-

res et registres. — Les municipalités doivent les acquérir, partout où ils sont encore des propriétés individuelles............................ 53

VIII. — Des directions.—Des subventions.— Comme quoi beaucoup de villes devraient être chargées à leur compte, de l'entreprise et entretien de leurs théâtres. — Manière de s'en servir. — Grands avantages qui en résulteraient pour elles et pour eux............................ 63

IX. — Discussion a propos d'argent. — Des moyens d'établir un revenu pour le théâtre dans toutes les villes. — De contenter les petites, récalcitrantes à la suppression de leur cher opéra. 77

Création du capital théatral. — Trois combinaisons. — Première : Mise en actions. — Deuxième : Mutualité des habitants. —Troisième : Location de la salle au public. — Conclusion............................ 84

www.ingramcontent.com/pod-product-compliance
Lightning Source LLC
Chambersburg PA
CBHW071406220526
45469CB00004B/1177